欧文書体の

小林 章

つくり方

著

欧文字體

設計方法

前言	………… 4
專有名詞解說	………… 6
開頭解說	………… 8

目次

1　歐文字體的製作方法 | 欧文書体のつくり方 |

01 | 大寫字母 | 大文字 | ………… 18
02 | 小寫字母 | 小文字 | ………… 22
03 | 義大利體 | イタリック | ………… 26
04 | 數字 | 数字 | ………… 30
05 | 符號 | 記号類 | ………… 34
06 | 字間調整 | スペーシング | ………… 40

2　歐文字體的風格 | 欧文書体のスタイル |

01 | 無襯線體 | サンセリフ体 | ………… 48
02 | 襯線體 | セリフ体 | ………… 58
03 | 草書體 | スクリプト体 | ………… 68

3　字體設計的隱藏版密技 | 書体デザインの裏ワザ |

01 | 視覺修正的隱藏版密技 | ………… 80
視覺調整の裏ワザ |

02 | 曲線與義大利體的隱藏版密技 |
カーブとイタリックの裏ワザ | ………… 96

03 | 製作壓縮體時非常有用的密技 |
コンデンス体に役立つ裏ワザ | ………… 106

＊書中提到的網站及網址皆為撰稿當時的資訊。

＊書中提到的字體名稱皆為其發行公司的註冊商標。書中會省略商標的標記。

＊本書源自作者於設計專業雜誌《デザインの現場》（設計的現場）no. 162–170（2008–10 年，
　美術出版社）、《Typography》（《字誌》日文版）no. 1–3、no. 7–10（2012–13 年、
　2015–16 年、グラフィック社）所發表的專欄，透過大幅度加筆全面改寫而成。

4 歐文標準字設計要領 | 欧文ロゴのポイント |

01 | 克服看似困難的歐文標準字設計 |
苦手な欧文ロゴを克服しよう | ·················112

02 | 字形的調整 | ·················116
字形のアレンジ |

03 | 大小寫字母 | ·················120
大文字小文字 |

04 | 大寫字母的字間調整 | ·················121
大文字のスペーシング |

05 | 標準字可分兩行嗎？ | ·················124
ロゴを 2 行に分ける？ |

06 | 行列的對齊法 | ·················125
行の揃え方 |

5 字體設計實例 | 書体デザインの実例 |

01 | Akko：設計出節奏感穩定的字體 | ·················128
Akko: 均質なリズム感をデザインする |

02 | Clifford：設計出長篇閱讀舒適度佳的字體 | ·················134
Clifford：長文での読み心地をデザインする |

03 | DIN Next：設計出高級工業品質感的字體 | ·················140
DIN Next：上質な工業製品の手触りをデザインする |

| 卷末解說 | ·················146
| 製作字體一覽 | ·················152
| 參考文獻 | ·················155
| 結語 | ·················156

前言
はじめに

本書是我繼《歐文字體1》、《歐文字體2》的續作，前兩本書的內容是關於如何使用字體，以及字體用於不同排版情境時的表現與手法。得知前兩本書有非常多讀者回饋，想進一步了解更多有關字體設計的知識與內容，令我十分驚喜。於是便開始著手進行這本書，想補充前兩本書沒有細談過的內容。我會把自己設計歐文字體多年來所學的經驗分享給大家，尤其聚焦於「透過肉眼觀察」這件事上。

「透過肉眼觀察」具體來說是看什麼呢？會先從單一線條給人的觀感開始學習與體會，再來是線條構成「面」之後的字母造型，接著是字母排列成單字時的韻律感與視覺平衡感……等等。造字的工具與軟體不斷隨著時代更新，雖然愈來愈容易使用，但製作與操作方式已經有很大的變化。所以我透過這本書想教導的是不會隨著時代、媒材不同，就輕易改變的設計原則與創作手法。整本書的主軸會集中於兩點：一是「不同文字造型與細節在我們眼裡，會產生怎麼樣的觀感」以及「該如何微調整體文字造型，才能讓人看起來覺得舒服呢？」。本書不會去談到造字軟體及程式編碼等相關的內容，所以對於想設計歐文標準字的設計師來說，也會是一本非常有幫助的入門書。

無論是字型或是標準字設計，創作者常會陷入一個盲點──「因為我這樣去設計，所以看起來應該要有這樣的感覺」。但請試著以客觀的角度，也就是用讀者（資訊接收者）閱讀文字的心情去檢視，或許會意外發現自己的設計並沒有達到原本預期的感受。

許多情況下，造成我們眼中所見與實際造型之間的觀感差異，是錯視所導致的結果。其實是有方法去調整線條與形狀，扭轉並消除這些錯覺，讓修改後的造型看起來較為自然。而且這種視覺修正的手法並不是什麼新的發明，早在很久以前就運用於周遭許多事物的造型上，只是我們通常都不會留意到。舉例來說，建築中就帶有許多視覺修正的例子。規模較大的像是威尼斯的聖馬可廣場設計，為了使站在廣場上的人朝著聖馬可大教堂的方向觀看時，「眼中所見」的廣場能呈現工整的長方形，廣場愈往教堂的方向寬度會逐漸加大，實際上是設計成梯形的形狀；此外希臘神殿中，為了使支撐建築物的柱子「視覺上」有牢固且安穩的感

AKIRA
KOBAYASHI

受，愈往底部柱子的厚度會稍稍膨脹，建築術語上稱為「圓柱收分線」（entasis）的手法，也是種種視覺修正的手法之一。其他例子像是日本料理重視味道之外，擺盤也是需要非常細心留意的一環，食物盛裝於碗中時要堆成略高的小山狀，讓坐於榻榻米上的客人眼睛望向料理時的角度與視線自然「聚焦」於正中央。我聽說料理擺盤的造型甚至會隨著季節變化而不同，夏天為了讓視覺上有涼爽感會將食物盛裝得高一些，而冬天的擺盤會刻意營造出視覺上的安定感。話題拉回本書，書中接下來會談到的視覺修正範例，都是我從過去工作中不斷驗證過的經驗分享。這些為了讀者「觀感」所做的造型調整，雖然是印刷後尺寸不到一公釐的字母細節，儘管如此細微，但最終的改善效果是相當顯著的。

無論時代與呈現媒介如何改變，只要人們還是透過文字造型來傳達資訊，這些因應錯視而做的視覺修正，便是設計字體時不能輕易捨去的必要作業。就讓我們跟著書中範例，先從留意字母造型細節開始，再慢慢了解到視覺修正前後的品質差異，相信能看出差別的不只是設計師，愈來愈多人都能意識到造型細節的不同，對於心理與觀感上會產生巨大的影響。

我將許多歷久彌新的調整訣竅都寫於這本書中，我們先從由圓形與直線所構成看似簡單的字母造型開始，探究其中蘊藏了哪些設計技巧吧。

小林　章

羅馬體或襯線體

(roman typeface、serif typeface)

筆畫起收筆處有爪狀或線狀凸出的「襯線」(serif)字體。由於這種樣式的大寫字母完成於古羅馬,所以也被稱為「羅馬體」。「羅馬體」這個稱呼也可做為下個條目「義大利體」的反義詞,指的是文字為直立設計的字體。

EHRaedg

義大利體(italic)

文字向右傾斜的字體,有些會具備手寫體的造型特徵。內文若是羅馬體的話,義大利體會用在特別想強調的部分,或是用來標註外文詞彙等。

EHRaedg

無襯線體(sans serif typeface)

在法文裡「sans」是「無」的意思,所以 sans serif 就是沒有襯線的字體。

EHRaedg

基線(baseline)

沿著大寫 H 和小寫 n 等字母底部畫出的假想線。只要是數位歐文字型都擁有共同的基線,因此不同設計的字體也能並排於同條線上。

大寫字高(cap height)

「cap」是 captial(大寫字母)的簡稱。是指 H 與 E 等以垂直筆畫構成的大寫字母從基線至頂部的高度。而 H 和 E 等文字頂部的對齊線,則稱為大寫線(cap line)。

x 字高(x-height)

小寫字母的高度,特別是指沒有上下延伸凸出部分的小寫 x 的高度。當排版文章需要大小寫字母混排時,x 字高較高的字體看起來會顯得比較大。

上伸部(ascender)

指的是小寫字母 b、d、f、h、k、l 高於 x 字高的部分。與上伸部頂端等齊的假想線就稱為上伸線(ascender line),依據風格不同,有些字體上伸線會特別設計的比大寫字高還要更高一些。

下伸部(descender)

指的是小寫字母 g、j、p、q、y 低於基線的部分。下伸部最底部所對齊的假想線稱為下伸線(descender line)。

字碗(bowl)

造型像碗(bowl)的筆畫部件,指的是像大寫字母 C 和 O 或小寫字母 o 或 p 等字母的曲線筆畫。

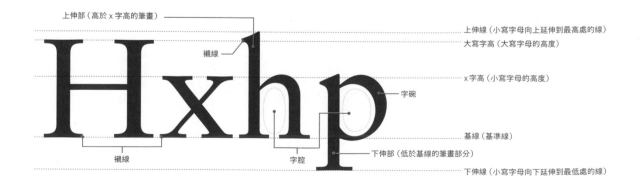

上伸部(高於 x 字高的筆畫)　　襯線　　上伸線(小寫字母向上延伸到最高處的線)　大寫字高(大寫字母的高度)　x 字高(小寫字母的高度)　字碗　襯線　字腔　基線(基準線)　下伸部(低於基線的筆畫部分)　下伸線(小寫字母向下延伸到最低處的線)

平面設計或數位字型製作軟體的專有名詞

字腔（counter）
指的是被包含在文字筆畫裡的空間，無論筆畫封閉與否。也可對應到日本字體設計專有名詞中的「懷（ふところ）」

字符（glyph）
字型設計的常用名詞，指的是一套字型中所包含的「字母」和「符號」與其他無法發音的圖案等等，全部集合構成一套字型。英語圈所使用的拉丁字母大小寫加起來共 52 個，可是歐文字型中的字符還要包含英語以外的語言表記所需的附加變音符號字母（如 é、ü）、數字、貨幣單位符號（如 $、¥、€、£）以及標點符號，有些字型還會添加上箭頭與裝飾紋樣（ornament）之類的圖案。若包含所有上述的內容，構成一套歐文字型的字符總數會落在 500 個左右。

字間調整（spacing）
將兩個以上的字母排列於一起時，若字與字之間完全不留間距的話會導致無法閱讀。所以調整文字間適當的間距，使排版後的單字或文章能更加容易閱讀的設計步驟稱為字間調整。

側邊空隙量（side bearing）
指的是字母左右預留的空間，也是在進行歐文字體的字間調整時必須要有的設定值。

字間微調（kerning）
是指調整兩個特定字母之間的距離。要注意不要與字間調整搞混。

錨點（anchor point）
在 Adobe Illustrator 或 Adobe InDesign 等絕大多數的排版或字型製作軟體中，繪製貝茲曲線時會擺放的點。

線段（segment）
指的是兩個錨點之間的連接線。依據錨點種類的不同，可決定是要繪製直線還是曲線的線段。

方向控制點（adjustment point）
繪製貝茲曲線時，從錨點延伸出的控制桿（adjustment handle）末端會帶有方向控制點，控制點的位置會決定控制桿的長短與角度，藉此改變曲線的弧度。

繪製貝茲曲線的基本原則

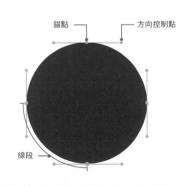

錨點 ── ┌ 方向控制點

線段 ──

這是使用四個線段所繪製出的正圓形，錨點建立於圓的上下左右的四個端點。從錨點延伸出的方向控制點的長度與位置會決定線段的形狀，在此範例中方向控制點與錨點皆是水平或垂直並排。

不建議像這樣建立錨點。雖然說減少一到兩個錨點，並且將控制桿與方向控制點傾斜後也能繪製出一樣的正圓形，但之後想再進行微調時就會非常困難。在這情況下若移動其中一個方向控制點，另一邊的控制點就會朝著相反方向移動，不小心就會造成其他線段也跟著變形。

由四個線段建立的正圓，只要移動方向控制點就能自由變化線段的形狀。而且移動方向控制點時，若維持與錨點水平或垂直的方向移動，就不會影響到其他不想變動的線段（如圖例的右上與左下兩個線段）。

試著在兩條細線的正中間，擺上一條短的
線段。正中間的短線跟上下細線的距離實
際上是相同的，但是眼睛所見會比實際上
稍微偏下方一點。

"Für die Anschauungsweise des Künstlers, des Schriftschneiders und des Typographen gibt es hier keine optischen Täuschungen, sie rechnen von vornherein mit den scheinbaren Formen; was scheinbar falsch ist, ist für sie falsch; und was scheinbar richtig ist, ist für sie richtig."

—— Paul Renner, *Die Kunst der Typographie* (1939)

「從專業設計師、鉛字製造者或文字排印師們的觀點來看，錯視這件事是不應存在的，因為他們在創作過程始終都把實際肉眼所見的狀況計算在內。如果完成的造型無法對應到眼中所看到的感覺那就是不正確的，要能如預期般精準對應眼睛所看到的造型這樣才對。」

Futura 是自 1927 年以鉛字形式販售以來，至今仍相當流行的字體。其設計師保羅・萊納（Paul Renner）在他所著的《Die Kunst der Typografie》（Typography 的藝術，1939 年初版）書中的開頭，針對非常多種的「錯視」以及錯覺現象進行解說。Futura 乍看是由圓形、直線等純粹幾何圖形，以理性為概念所設計出的字體，而設計者本人在自己所寫的書中最先闡述的是關於錯視的部分，可見是想強調單憑尺規測量到的數值與幾何邏輯跟人們眼中的觀感是有差別的。

他的著作裡共分為三個章節，其中第一章的前半部對於從事文字排版相關的職業，比方說文字排印師（typographer）與書籍設計師（book designer）等人來說相當重要，算是職場上不可不知的基礎知識與心得。第一章前半部有個主題是在講「正確擺位的方法」，是設想排版時會發生的狀況。其中一個例子是：若將一個單字精準地印在紙張頁面的正中央，實際上看起來會比正中央低一些。這裡想強調的概念是「中心」的位置不能以計算或量測的方式得知，而是要以肉眼感受到的中心位置才會是正確的。緊接在這個例子之後的頁數，萊納將絕大部分的錯視現象一一條列並加以解說。他認為學習的順序上，一定要先認識錯視，接下來才會懂得在進行字體、版面、書籍的設計時，如何將錯視會造成的影響一併考量在內。

本書會效法萊納的撰寫方式，先讓大家認識基本的錯視有哪些。部分的圖例是參考他書中所介紹的例子。準備好了嗎？就讓我們拿萊納所設計的字體 Futura 做為範例，看看其中隱藏了哪些視覺修正的技巧吧。

隱藏於 Futura 中的視覺修正

Futura 是在幾何風格無襯線體（geometric sans serif）中相當具有代表性的字體，實際上它的筆畫造型並不是單純以正圓形或長方形等幾何圖形所構成，而是經過許多視覺微調後的結果。我從包爾（Bauer）鑄字廠所鑄造的 Futura 鉛字樣本中，挑出 Futura Medium 字重 48pt 尺寸的小寫字母 a，來讓大家觀察看看。

雖然這個 a 乍看像是由正圓形與直立的長方形所構成，但實際上這樣做出來的造型會相當不美觀。經過我的分析，這個 a 的造型從單純幾何圖形的正圓形與長方形開始，慢慢調整至最終看起來平穩且協調的造型，過程共經歷了五個階段。以下我會針對不同階段究竟進行了哪些調整來詳細說明：

1：這是用正圓形與同樣高度的直立長方形組合拼湊的 a。雖然實際上是等高，但圓形的部分卻比直筆（直立長方形）看起來小了一些，而且直筆的部分看起來偏粗。可以留意觀察圓弧與直筆連接處，在圓形與直筆相疊的地方，愈靠近直筆會有逐漸加粗的感受。

2：稍微擴大圓形的部分，調整後的高度在視覺上與直筆較為對齊，但仍沒有解決直筆的粗細問題。來觀察一下外框輪廓線，可以看到直筆左側，a–b 兩個端點連起來的垂直線上有著 c 點，三個點是在同一條線上。但是觀察塗黑後的圖案，會發現視覺上 c 點會比 a–b 連線要稍微偏左邊一點。

3：將直筆的中央部分收細，並將圓的部分整體往右移動。當然這樣子 c 點就會跑到 a–b 垂直連線的右方，不過塗黑後的圖案看起來會是對齊的。也就是說，要將圓的右側邊緣移動到明顯超出直筆的右側那麼多的地方，才會覺得 a–b 與 c 看起來是對齊的。

4：將超出直筆右邊的圓形外圍部分收進直筆中，這樣一來直筆與圓形的左側寬度粗細在視覺上看起來一致了。不過在圓形與直筆的連接處有逐漸加粗的視覺感這點並無改善，因此圓形的部分也感受不到「張力」。

5：把圓形的部分調整到接近 Futura 的造型。為了方便對照，這裡將原本的正圓形以紅色線標記出來。可以看到圓形調整後較為狹長，圓形與直筆的連接處也被極端地收細。此外圓形橫向部分的寬度 d 與 e，比起垂直部分的寬度減少了約 13% 的程度。到這裡，總算完成了所謂「幾何風格」造型的字體設計。

相信大家已經了解到，看似以簡單的筆畫排列組合出的 Futura 字體，實際上要經過許多視覺修正的步驟才能完成。然而不光是 Futura，其實平時大家日常生活中閱讀、使用的所有字體，設計過程中一定都會進行視覺修正。

那麼究竟有哪些視覺錯視跟從事字體設計相關，接下來的幾頁就讓我們來認識一些具有代表性且不同種類的錯視現象。

Point 5A 9a

Merchand

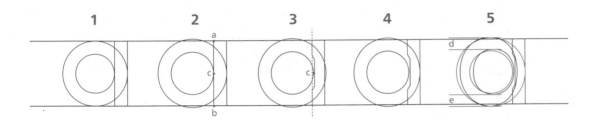

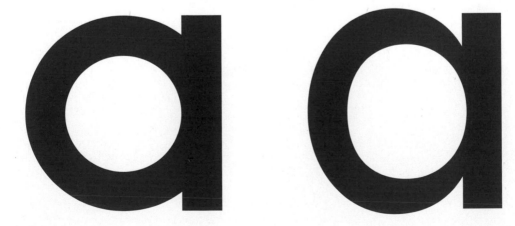

1 與 5 放大後的比較

典型的錯視例子

電腦繪圖能夠很簡單的畫出正圓形以及直線,而且效率比起手繪時代要高上許多。但也因為太容易就能畫出看似漂亮的線條,導致設計師沒有進一步檢視成果「看起來是否如同預期」,許多不到位的字體與標準字設計就這樣被原封不動地推出到市面上。

錯視現象中最廣為人知的例子就是下方圖例。雖然是一樣長度的線段,但因為兩端箭頭方向相異看起來長度不同。這個現象稱為慕勒－萊爾錯視,取自提出者法蘭茲‧卡爾‧慕勒‧萊爾(Franz Carl Müller-Lyer, 1857–1916)的名字。

人類觀看圖形時經常會伴隨著「錯視」這個麻煩的現象,具備這個認知後再懂得去除這些看起來有點不舒服的感受,修整出視覺上令人感到舒服的造型,這就是古今中外字體設計師們所具備的技術與工夫。以下列舉一些具代表性的錯視:

1
看起來不像
同樣粗細

調整的方法 ▶p.80

將垂直與水平的兩線條設為同樣寬度,結果看起來垂直線會偏細,而水平線會偏粗。

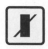

2
交差後的斜線看起來
不相連

調整的方法 ▶p.81

細的斜線貫穿粗的直線後，實際上是相
連的但看起來卻不像。如圖例所示，將
斜線加上了白色的輪廓線後看起來是相
連的，但是去掉白色輪廓線後的右圖看
起來卻沒有連在一起。下方圖例中，將
細線大膽地偏移之後，看起來才會像是
相連在一起。此圖的錯視現象稱作波根
多夫錯視，取自提出者約翰・克里斯特
安・波根多夫（Johann Christian Pog-
gendorff, 1796–1877）的名字。

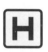

3
橫筆的位置看起來
偏低

調整的方法 ▶p.81

這例子與第 9 頁提到萊納書中寫過的錯
視：「將一個單字精準地印在紙張頁面
的正中央，實際上看起來會比正中央低
一些」相同。圖左是單純用垂直與水平
筆畫製作出的字母 H 與 E，而且文字中
央的橫筆都精準地擺在上下的正中間，
結果這樣做出來的字看起來有種頭重腳
輕感。而圖右是視覺修正調整後的樣
子。同樣道理，當我們設計 B 或 S、
X……等等結構上需要考慮上下平衡的
文字時，要把下半部設計得稍微大一點
才會具有安定感。

4

交叉處看起來會
顯得厚重

調整的方法 ▶p. 82

繪製兩條從起筆到收筆都等粗的斜線並
重疊製作出 V 字時，兩條粗線重疊的
地方會形成三角形的黑色區塊，導致視
覺上會顯得稍微厚重了些。所以當設計
A 或 V 等字母時，兩條筆畫交叉後若有
形成銳角的地方，都必須微調整粗細。
右上的圖是將交叉部分重疊的面積稍微
縮小些，藉此消除視覺上顯粗的錯覺。
11 頁提過的 Futura 的視覺修正也是相
同的手法，是縮減直筆與圓形重疊部分
的黑色面積。

愈靠近交叉處看起來會愈粗　　讓線的粗細不一致，愈往交叉處的地方線條
　　　　　　　　　　　　　　逐漸收細，藉此減輕重疊部分看起來太黑的
　　　　　　　　　　　　　　感受。

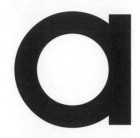

5

直線的地方看起來
會凹陷

調整的方法 ▶p. 84

把圓弧與圓弧之間以直線連接後，本應
是直線的地方會像被往內側拉扯般，看
起來不像直線而是微微向內彎曲的線。
絕大多數字體設計師繪製字型中的 0
（零）或是 O（字母 O）時，都會用非常
緩和的曲線取代直線，以避免這種「看
起來像有彎曲的直線」。（參考 140 頁
的 DIN Next）

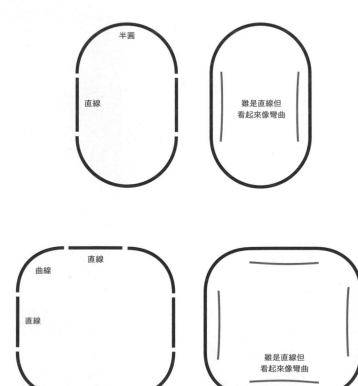

6

圓與直線的連接處
看起來凸凸的

調整的方法 ▶p.86

與 5 相同，右圖是將兩個稍長的直線與
正圓形切半後的半圓圓弧連接後的圖
形。這回不是直線，而是留意直線轉為
曲線的地方。照理來說這個地方不應該
產生任何折角，但曲線的起始處看起來
像有點折到的樣子。

7

連接處看起來
不圓滑

調整的方法 ▶p.88

這是將圓形切半，單單只是挪動位置並
銜接後的圖形。由於是以半圓弧與半圓
弧連接而成，照理說不會有任何直線或
是折角產生，結果看起來卻不如預期般
圓滑。銜接處彷彿有一段非常短的直
線，有點像是折到的感覺。

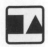

8
看起來不等高

調整的方法 ▶ p. 94

上列中最左邊正方形的高度與其他圖形是完全相同的，但是三角形看上去比實際高度低了一點，而圓形看起來則是整體小了一圈。以上下高度做為基準畫出兩條紅線，可以看到正方形是以「面」接觸於線上，而三角形的上方頂點與圓形雖然也是同樣高度，卻僅有「點」接觸的關係，導致視覺上看起來會比較小。可以仔細觀察11頁所刊載的 Futura 樣本中的小寫 n，之所以 n 左邊的直筆凸出部分與右邊的圓形曲線部分會有高度的差別，也是因為這個錯視現象所做的視覺修正。

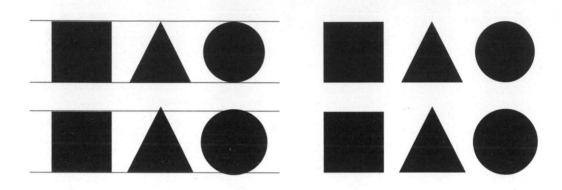

9
垂直線看起來不像
垂直的

這回與長度或大小無關，而是關於傾斜角度的錯視。當圖形有許多長線與短線彼此交錯，會依據短線的方向而產生觀感上的角度差異。此錯視現象被稱作左氏錯視，取自提出者約翰·卡爾·弗里德里希·左納（Johann Karl Friedrich Zöllner, 1834–1882）的名字。

①

歐文字體的製作方法 |

01 ｜大寫字母｜

02 ｜小寫字母｜

03 ｜義大利體｜

04 ｜數字｜

05 ｜符號｜

06 ｜字間調整｜

01 大寫字母

永不過時的比例

若前往歐洲學習字體設計，必須先用平頭筆刷或是平頭筆尖鋼筆書寫古典的字母，做為入門的訓練。你是否認為「古典」等於「過時」呢？古典字母至今雖已年代久遠，但卻永遠不會過時，它所具備的比例與品味仍是 21 世紀的主流風格。在這裡想先闡述一些關於歐文字體的歷史，試著濃縮並歸納一下近 500 年間羅馬體與無襯線體大寫字母的風格演變。

文藝復興時期的字體

ITC Galliard CC

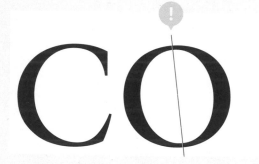

O 字寬廣且舒展，曲線部分會依據稍微往左傾斜的軸心而產生粗細的變化。

S 的字寬狹窄且稍微往前傾斜。

M 兩邊的直筆呈「八」字形向外擴張，形成字寬相當寬的造型。

我們可以從許多殘留至今的古代羅馬石碑上欣賞優美的拉丁字母（左圖），這些大寫字母造型從古羅馬時期開始就與今天的樣貌幾乎相同。21 世紀的經典字型如 Adobe Garamond 或 Galliard 等這些比例勻稱的羅馬體，都源自於文藝復興時期以古羅馬石碑文字為骨架所設計出的活版鉛字。如同羅馬石碑上的造型，大寫 O 相當的寬闊舒展，S 則是呈現瘦高狹長的身形。觀察 O 筆畫最細的地方，會發現文字軸心是稍稍往左邊傾斜的，這是保留了以平頭筆刷或平頭筆尖鋼筆所書寫出的文字樣貌。上述造型各位在閱讀時也許不曾察覺過，但這些細節是醞釀出令人感到舒服的祕訣所在。

19世紀的風格

Akzidenz-Grotesk

COS M

字腔（塗色部分，英文稱呼為 counter）傾向閉合的設計。

S 的字寬變寬，筆畫的捲曲感強烈。

M 的兩側直筆是垂直的，與 S 相反 M 字寬是變成收窄的設計。

無襯線的活版印刷字體誕生於 19 世紀前半，當時英國因為產業革命充滿蓬勃生氣，會將無襯線體應用於海報等的標題上。左圖是 19 世紀後半的印刷品上所使用的工業風格無襯線體，與它最相近的數位字型是 Akzidenz-Grotesk。

20世紀後半的無襯線體

Frutiger

CO S M

C 的字腔變開闊。有些字型的 O 會設計為傾斜的。

S 的字寬瘦窄，捲曲感減弱不少，給人明朗的印象。

M 的字寬很寬。有些字型會將兩側直筆呈「八」字形向外擴張，如同古代羅馬石碑上的造型。

進入 20 世紀後，無襯線體也開始出現與羅馬石碑文字比例相近的字體設計，Frutiger 是其中最受歡迎的字型。接著邁入 20 世紀後半，歐美國家開始對於羅馬石碑上的文字造型與比例展開深度的研究，並透過學校的字體設計課傳授給學生。這導致進入數位字型的時代後，以古典比例所設計的字體數量急遽增加。

大寫字母的基礎骨架

來試著練習古典比例大寫字母的基礎骨架吧。不必加上襯線（起收筆處凸出的爪狀造型），單純以線條進行描繪即可。

約30度
筆的角度

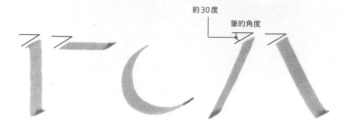

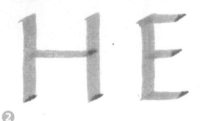

①

使用歐文書法專用的平頭麥克筆（左上圖片）來寫看看，麥克筆的筆頭角度若是水平的話會比較難寫，從水平調整為向左方傾斜30度左右的話就會好寫許多。書寫過程中不要轉動手腕或是改變筆頭的角度，維持這樣的方式練習寫寫看這些線條吧。

②

畫出直筆，試著寫出 H 與 E 吧。H 的字寬稍微放寬、E 的字寬收窄一點，正中間的水平線若真的擺在正中央的話，看起來會有些向下掉的感覺，所以要稍微偏上一點書寫。

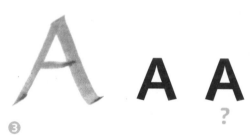

③

來試寫看看 A。若維持麥克筆的角度不變，寫出來的左側斜線就會是細的。未來如果有機會設計無襯線體時，也要將 A 的筆畫調整為左細右粗，這樣看起來才會比較穩固。圖例左邊的 A 是普通的字母，右邊的 A 是故意左右顛倒後的模樣，觀察後會發現左側斜線是細的時候看起來很正常，若右側是細的話就會讓人覺得怪怪的。由此可知，究竟怎樣的造型讓人看起來會是舒服的呢？其實答案早已在我們大腦的記憶深處，也就是實際用手寫出來的自然樣貌。

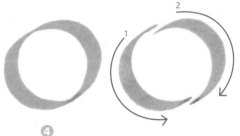

④

O 要分兩筆書寫。因為由下往上運筆是很難的，所以換成從左上往右下書寫。若維持書寫角度不變的話，線條最細的部分會出現在圓的左上與右下共兩處。這個傾斜感與文藝復興時期字體（p.18）的 O 粗細變化幾乎是一樣的。

⑤

S 要分三筆書寫。由於稍微有點複雜，我在旁邊附上刻意分開來書寫的範例。線條最細的部分與 O 會出現的地方是一樣的。

容易出錯的例子

SOE

S 太過捲曲，O 過於橢圓，而 E 的字寬過寬。需多加注意整體的比例關係。

從這頁開始換成用鉛筆來寫。會分別針對不同構造的大寫字母進行解說，這裡示範的骨架不僅限於羅馬體，也適用於無襯線體的設計。

HIEFLT AVMWX

⑥
由垂直線及水平線所構成的字母。E、F、L 的字寬與 H 相比窄了相當多。

⑦
由斜線構成的字母。注意別把 M 與 W 寫成太像正方形，書寫時可以盡量加寬一點。

OCGQ KYNZ

⑧
以圓形為基礎的字母，書寫時注意不要變成太僵硬或是太瘦長的樣子。Q 的尾巴會延伸到基線之下。

⑨
由垂直、水平及斜線構成的字母。N 和 H 的字寬大約相同。K 的右半部分與 X 的右邊非常相像。

DBPRJUS GUW

⑩
除了 S 是純曲線，其他字母是由直線和曲線所構成。要注意各個字母的字寬，D 與 O 大致相同，B、P、R、S 則和 E 的字寬相差不遠。

⑪
字母也有其他的書寫方式。像由兩個 V 重疊交錯出的 W，以及大寫 U 右邊的直筆往下延伸到底部等等，這些都算是常見的造型。

容易出錯的例子

若將 W 或是 M 的字形輪廓設計為正方形的話，會導致文字看起來顯得太黑。C、S、J 不要寫得過度捲曲。也不建議 K、B、E 寫成圖例的樣子，這樣會太偏離基礎的骨架。

WM
CSJ
KBE

02　小寫字母

小寫字母的由來與典故

大寫字母從古羅馬時期就與今天的樣貌幾乎相同，被雕刻於碑文等場合，風格氣派且帶有威嚴感。但後來人們使用蘆葦的莖或羽毛筆等工具書寫長篇文章時，長期下來大寫字母的字形就慢慢崩解形成了小寫字母，這與漢字演變為日文平假名的過程類似。4、5 世紀前後的「安瑟爾體（uncial）」正好介於大寫字母與小寫字母的過渡期，將三者擺在一起時彷彿目睹了這一千年間字母轉變的過程（圖 1、2）。

對於今天我們習以閱讀的長篇文章來說，排版時不適合全套用大寫字母或是安瑟爾體。若單純以大寫字母排版的話，組成的單詞不會像小寫字母一樣具有上下凸出的造型，導致文章中所有單詞的外輪廓都是相似的方塊而難以區分彼此，必須聚精會神地一個字母一個字母慢慢判讀。若是以小寫字母排版的話，許多字母有往上凸出的上伸部與向下延伸的下伸部造型，最後形成的單字外輪廓就會具有凹凸的形狀。據說使用拉丁字母文化圈的讀者不會一個字母一個字母拆開來看，而是快速捕捉單詞的外輪廓來閱讀文章。

圖1

| 1世紀 | 5〜8世紀 | 9世紀 |

在正中間的是被稱作「安瑟爾體」的字體。

圖2

hadrianus

這是我照 5 世紀時的安瑟爾體字帖臨摹的範例，看起來是不是很像混合了大寫字母與小寫字母的樣子。

關於日文字型中的附帶歐文

既然談到小寫字母因具有上下起伏的造型而有助於閱讀的部分，就順帶來聊聊日文字型中所包含的歐文設計吧。

絕大部分的日文字型都有收錄被稱作「附帶歐文（付屬欧文）」的英文字母，觀察後會發現這些字母下伸部大多被設計成異常短的造型，這是由於照相排版時代機械與技術上的限制。當時為了避免文章豎排時上下文字相黏，刻意壓縮文字高度，但這種字母並不適合內文排版（圖3）。附帶歐文主要是在日語文章中混入字母像「維他命C（ビタミンC）」「y座標」等的使用情境，所以設計時會將所有字符的尺寸都控制在差不多的大小，並盡可能地減少造型的上下起伏。Trajan是古典且高雅的全大寫字母羅馬體，但豎排時L與D的寬度落差會變得非常顯眼（圖4左），換成用日文字型的附帶歐文進行豎排的話，視覺效果較為平衡（圖4右）。

圖3

in his living days.　Among his works a
folding screens, book designs, glass-pair

此範例出自日本美術館的導覽手冊。使用的是典型的日文字型附帶歐文，不僅易讀性差且缺乏韻味，不適合拿來排版長篇的英文文章。

圖4

Trajan　　　　Hiragino 黑體 W3
　　　　　　（ヒラギノ角ゴ W3）

圖5

国 typography の 365 の

平成明朝体 W3

国 typography の 365 の

翔鶴黑體 Book（たづがね角ゴシック）

當一篇日文文章中混雜許多英文字母組成的單字或文章時，就相當考驗附帶歐文的設計品質。本書的內文字型使用的是翔鶴黑體，這套日文字型的附帶歐文是 Neue Frutiger，所有文字的尺寸以及基線位置都經過優化調整，確保混排後的文章具備良好的閱讀效果。

小寫字母的基礎骨架

 a g

ag ag

Stempel Garamond Perpetua

襯線體的 a 與 g 等字母造型看似複雜，不過試著用平頭筆或是歐文書法專用麥克筆書寫看看，會發現筆畫該粗或該細的地方會自然成形。由此可理解到襯線體與手寫字的筆跡造型是十分相近的。

❶

大致對字母有了基本概念之後，請以鉛筆書寫 h、o、p 這三個字母。在設計歐文字體時，將一個完成後的字母造型運用在其他字母的狀況非常多，因此在製作時預先考量到這點，從含有基本筆畫部件的文字展開設計是最有效率的作法。接下來要製作其他字母時還可以透過軟體的複製貼上功能，不僅輕鬆並能確保筆畫部件的造型與粗細都能整體維持一致。首先由決定字母高度的 h 開始，上伸部大致上會比大寫字母的高度更高一些。h 內部所包覆的空間「字腔」（counter），與大寫字母相比，要多加留意不要感覺過窄或過寬。

字母 o 的字腔約與 h 等同會較為理想。實際測量左右幅寬，o 應該要比 h 來得寬一些，如果兩者以相同的寬度繪製，視覺上 o 會看起來比較窄。

p 就像是由 h 的左半部和 o 的右半部所構成的字母，下伸部的長度約與 h 的上伸部看起來差不多就好。關於 p 左邊的直筆與右邊字碗的相對高度位置，字碗的部分要稍稍擴大，視覺上兩者高度才會是對齊的（參照右圖）。接下來，會利用 h、o、p 的筆畫部件來延伸出其他字母。

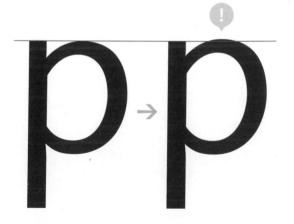

左邊的 p 是將筆畫部件向上對齊，結果看起來字碗的部分會有偏小的感覺，也造成視覺上的不安定感。而右邊的 p 是將字腕頂端的高度調整得比直線筆畫稍高一些，視覺上大小會較為一致。

❷

從 h 開始延伸製作出 n、m、u、l。h 的字寬與 h、n、u 幾乎相同，而 m 通常是 n 的兩倍寬。若覺得太寬可以稍微收窄，但要小心避免修正太多，太窄的話將導致字間的節奏感會失衡。所以腦中要一邊想著書寫文字時應有的運筆節奏，邊持筆描繪字母。

l（小寫 L）直接將 h 的右側刪掉就完成了。那麼為何不一開始先繪製 l 呢？因為必須透過 h 的設計，預先設定筆畫內部包覆的字腔大小。如前面提到的 o 字寬與 p 的字碗大小都必須對照 h 才能進行調整修正，每個小寫字母都需要依據 h 的字腔大小做為設計的參考基準。

oce

③

沿用 o 的左下筆畫部分延伸製作出 c 與 e。

nrij

④

從 n 延伸製作出 r 與 i，再由 i 製作出 j。

pbdq

⑤

p 和 d 的字碗大致上是點對稱圖形，所以將 p 旋轉 180 度後就能製作出 d。但要注意 p 與 q 並不是垂直對稱的圖形，就算把 p 左右鏡射也無法製作出造型良好的 q。如果了解實際用筆是怎麼書寫的，應該就能理解為什麼這樣會是不妥當的設計。

vwyxk

⑥

接著來繪製帶有斜線的字母。先製作 v，再延伸出 w、y，然後將 v 上下重疊在一起就形成 x。最後把 x 的右半部與 l 組合起來，k 也就完成了。

ft

⑦

f 與 t 是小寫字母中造型特殊的字，除了直筆粗細以外與其他字母好像沒有共通之處。橫筆的位置要落在與 x-height（小寫字母高度）相同或稍稍低一點的位置。由於 f 和 t 在排版上常常比鄰而居，建議橫筆的位置繪製在相同的高度會比較好。為了讓 f 頭部高度的視覺與其他字母有相同的水平，f 的頂端要落在稍稍高出上伸部的位置。

agszg

⑧

最後剩下 a、g、s、z 等具有特殊造型的字母，繪製時需要一邊對照其他字母一邊進行設計。a 與 g 在草書體或是無襯線體裡，往往會採用簡化後的字形 ɑ 和 g，但在羅馬體的設計上幾乎很少使用。尤其是單層結構（single-story）的 ɑ 因為容易與 o 混淆看錯，所以內文排版的字體通常會傾向選擇雙層結構的 a。

容易出錯的例子

p、q、g、y、j 的下伸部太短，這是較偏向日文字型附帶歐文的造型設計。另外 t 的高度並不是對齊上伸線。

03 義大利體

為何稱作「義大利體」？

由於這種字體風格是誕生於義大利，所以就如此稱呼。回想起以前造訪羅馬競技場時，當我看到展示中的大理石雕刻的英文解說寫著「italic marble」，目光不禁被吸引而停了下來，這裡的 italic 一詞也同樣是指「義大利的」的意思。

古典風格義大利體的特徵

字形：若單只是傾斜的話並非義大利體的造型重點。由於最初是以平頭筆書寫的草寫字體，設計時要更加著重在表現手寫運筆的力道與流暢感（圖1）。某些字母在設計上免不了會與羅馬體不同，

不過原本就是兩種不同的字體所以筆畫部件本來就不可能一致，甚至最好讓讀者在閱讀字句時能馬上察覺「這個與羅馬體的設計不一樣呢」，這樣會更有助於閱讀。

傾斜角度：依據字體風格不同角度也會不一樣，若是古典風格襯線體的義大利體角度會在 15 度以上，而傾斜較小的義大利體甚至有 4 度左右的。

字寬：繪製羅馬體時，造型接近正圓的 o 或 c 等字母的義大利體會呈現橢圓形，字寬也會變得狹窄，這樣一來排成單字時直線筆畫的密度會提高並導致單字看起來顯得較黑，所以設計義大利體筆畫的線條粗細要比羅馬體再收細一些。

圖1

Aab
Adobe Garamond Regular

Aab
只做傾斜變形的結果

Aab
Adobe Garamond Italic

上圖是阿爾杜斯（Aldus Pius Manutius）於 1502 年發行的印刷物（筆者收藏）。小寫字母使用義大利體，而直立的大寫字母是選用略小的羅馬體（這裡指直立的字母設計），這是義大利體在萌芽時期典型的排版風格。阿爾杜斯當時印刷了大量的小型書籍，對於出版市場造成了相當大的改變。據說為了因應這些小型書籍的尺寸，文章勢必要進行壓縮才能收納於原本的頁面，最終選擇了小寫字母字寬狹窄的草寫筆記體進行排版。今天義大利體的地位大多是被當作羅馬體的附屬字體，但在當時，義大利體與羅馬體是各自獨立的字體。直到 16 世紀中期以後，活版印刷字體才開始出現大寫字母也是傾斜設計的義大利體。

無襯線體義大利體造型的微調

幾何風格無襯線體的義大利體，乍看會以為字形只是單純傾斜變形後的樣子，容易被人誤會只要往右傾斜 10 度左右就能完成義大利體的設計，但事實上這樣傾斜後的曲線部分會出現歪扭的變形，若是放大運用於標題看起來不僅不安定，也會給人廉價的感受。

請看圖 2 的比較圖，由上而下依序是羅馬體（直立設計）的 Avenir Next Demi Bold、僅傾斜變形的「偽義大利體」，以及真正做為義大利體並進行視覺修正的 Avenir Next Demi Bold Italic。「偽義大利體」的 D、O 是不是一直有種會往右邊倒下的感覺，然後 S 的曲線看起來也怪怪的呢？
更詳細的解說請參考 100–101 頁。

圖2

DOS
Avenir Next Demi Bold

DOS
只做傾斜變形的結果

DOS
Avenir Next Demi Bold Italic

灰色是只做傾斜變形的「偽義大利體」，黑色外框線是經過視覺修正後的 Avenir Next Demi Bold Italic。

將許多字型排列在一起進行觀察，左側是筆直站立的羅馬體（這裡指直立的字母設計），可以看到不同字型的羅馬體骨架差異不太明顯；但義大利體的話字形就有相當驚人的差距，由此可見造型上的自由度非常高。某些義大利體添加了許多裝飾性的造型、還有「看起來只有傾斜變形」的設計，也有融合上述兩種的設計。

Raefghipyz *Raefghipyz*
Monotype Garamond

Raefghipyz *Raefghipyz*
Trump Mediaeval

Raefghipyz *Raefghipyz*
Joanna

Raefghipyz *Raefghpiyz*
Cronos

Raefghipyz *Raefghipyz*
Avenir Next

Raefghipyz *Raefghipyz*
Ocean Sans

義大利體的基礎骨架

書寫羅馬體時，筆的傾斜角度是 30 度，而義大利體又更加傾斜為 45 度左右。羅馬體的小寫字母 o 幾乎為正圓形，而義大利體呈現橢圓形且字寬變窄。e、o、a 都是拆成兩筆書寫。

Adobe Garamond

❶

掌握基本概念後，來試著用鉛筆書寫吧。說到歐文字體的設計，大多數的情況只要先設計完一個字母的造型，就能將此造型沿用到其他的字母上。所以一開始若選擇含有基本筆畫部件的字母，就能更有效率地完成一套字體的設計，也能確保所有筆畫的造型與粗細都維持一致。

首先從 h 開始。h 正中間的部分要有草寫體的連筆與流暢感，如果已經先完成了羅馬體的設計，要切記義大利體的字寬不能比羅馬體還寬。若是想設計襯線體的義大利體 h，古典的設計會在右側直筆的末端往內側捲進去收筆，但這種底部收窄的造型缺點是會不小心與 b 過於相似，設計時要多加留意並盡可能地與 b 做出造型區別。

o 要繪製得圓潤些，視覺上的字腔大小與 h 差不多的話會較為理想。如果實際上去測量 o 的左右寬度，結果一定會比 h 要來得寬一點；若是兩者寬度設計成一模一樣，由於 o 四個角落都是圓弧的關係，視覺上就會感覺比較狹小。

p 的字碗設計需帶有草寫體的運筆與力道變化，這樣造型才能與 h 和其他的字母達到調和的效果。下伸部的長度與 h 的上伸部長度視覺上差不多會較為理想，要小心不要設計得過短。

好的，接下來就讓我們利用 h、o、p 的筆畫部件來擴充，設計更多的字母吧。

❷

從 h 可以延伸製作出 n、m、u、l 等字母。h、n、u 的字寬幾乎是相同的。而 m 是 n 的兩倍字寬，如果看上去稍嫌有點太寬的話，可以比兩倍寬度窄一點沒關係，但要切記保持書寫運筆時的韻律感，避免設計出讓人覺得被擠壓過的彆扭造型。

❸

接下來使用 o 的左下方筆畫部分，以相同的造型延伸製作出 c 與 e。

❹

從 n 可以延伸製作出 r 與 i，再由 i 延伸出 j。

p b d q

v w y x k
v w y x k

⑤

小寫字母 p 與 d 的字碗大致上是點對稱造型，所以將 p 旋轉 180 度之後可以製作出 d。設計羅馬體時，由於襯線造型不同的關係，旋轉 p 之後雖然不能直接做出 d，但可以沿用字碗部分的造型。

⑥

小寫字母的字形，可以多考慮幾種不同的造型。稍早提過襯線體的義大利體在字形設計上一定要設計得較有曲線感，但如 27 頁所展示的字體範例，無襯線體的造型同樣可以融入草寫體的特徵，而且這樣的設計在今天來說已不稀奇了。

f t hfl a s z g g g

⑦

f 與 t 的橫筆位置要與 x 字高（小寫字母 x 的高度）相同或放在稍微下面一點的地方。由於 f 與 t 兩個字母排版時相鄰的情況很多，所以兩者的橫筆高度對齊的話會比較好。設計襯線體義大利體的 f 時要多加留意，傾斜角度若與其他字母一樣的話往往看起來會過於傾斜。這是因為筆畫右上與左下添加的鉤狀造型所導致的錯視，設計時必須將此狀況考量在內。一般來說 f 都會設計得稍微挺立一點（可以仔細觀察上方圖例的角度），更詳細的解說請參考 p.103–105 頁。

⑧

最後剩下的是字形較為特別的 a、s、z、g，繪製時需要一邊對照其他字母一邊進行設計。義大利體的字母 a，大多會採用較為簡略的單層結構設計。

大寫字母的骨架

義大利體的大寫字母與普通大寫字母的骨架比例與平衡感幾乎相同，所以認知上只要傾斜骨架即可。由於小寫字母的骨架較為狹窄，所以大寫字母也一樣要設計得稍微狹窄一點，搭配起來會比較協調。一般來說無襯線的義大利體，所有字母無論大小寫的傾斜角度都是完全一致的，但若是古典且帶有襯線的義大利體，可以觀察到某些字體的大寫字母角度會稍微拉正一點。會這樣設計是義大利體小寫字母的襯線設計都只有往左邊伸出，導致看起來的感受會比實際的傾斜角度更為直立一點的緣故。

Monotype Garamond

04　數字

羅馬數字與阿拉伯數字

數字的表記方式除了「漢字數字」一、二、三……以外，還有稱作「阿拉伯數字」的 1、2、3……等數字。阿拉伯數字的根源來自於以前印度所使用過的古數字（造型與現今不同），經由阿拉伯的商人於西元 10 世紀左右流傳到西班牙，而後在西歐歷經了數百年的歷史，才慢慢轉變為今天我們熟悉且能與拉丁字母做良好搭配的造型。在此之前，西歐國家會使用拉丁字母去表記數字，也就是所謂的「Roman numerals（羅馬數字）」（圖1），不僅在古代羅馬時代的石碑上就能看到它的蹤跡，在文藝復興時期的許多仿羅馬建築上也能看到。

圖1

I II III IV V X XII

1 2 3 4 5 10 12

BERLIN MCMLI

ohy, have used our present famili
any of these works would be repr
m which, though formulated, h

xxiii

上方圖例是某本書的扉頁，將出版年分 1951 年以羅馬數字 MCMLI 排出的例子。下圖是書中前言處用小寫的羅馬數字排出頁碼的例子。除此之外的例子像是人名「亨利八世」，通常習慣會用羅馬數字標記為「Henry VIII」。

我們身邊最常看到羅馬數字的例子，應該是鐘錶的錶面吧。當然也有使用阿拉伯數字的，但根據我在歐洲所觀察到的鐘錶好像大多都是羅馬數字。從 I（1）到 XII（12）的羅馬數字中，通常來說「4」的寫法會是 IV，但在鐘錶上似乎大多以 IIII 表記。關於這點，當時造訪瑞士蘇黎世的鐘錶博物館時，看到的解釋是說由於錶面上與 4 垂直對稱的相對應位置是 VIII（8），為了讓兩者的文字視覺灰度達到平衡才會採用這樣的表記方式。實際瀏覽那間博物館橫跨數世紀的眾多館藏，只要是羅馬數字標記的錶面幾乎都是使用 IIII。

舊體數字與等高數字

阿拉伯數字具有許多不同的樣式，在歐美最早被使用的數字是上下凹凸不平的款式，英語中通常以「text figures（內文排版專用數字）」或「oldstyle figures（舊體數字）」稱呼（圖 2）。

英語文章中如果要標註年分等需要數字的場合，通常前後文也都會是小寫字母。而舊體數字的造型能與小寫字母和諧搭配，不會打亂版面整體的質感，所以很適合用於長篇的讀物上。除此之外還有另一個優點，這要歸功於造型具有上下凸出的部分，讓

原本容易辨識錯誤的 1 與 7、3 與 8 等數字都能清楚的分別。

在日本（與台灣）我們最熟悉的數字樣式，應該就是所有數字都等高的造型，被稱為「lining figure（等高數字）」的樣式（圖 3），但其實等高數字是在近代 18 世紀時才被製造成鉛字。「等高數字」一般來說要設計得比大寫字母稍微小一點。請仔細觀察 Helvetica 的數字，以非常細微的差距比大寫字母低了一點點，這是為了避免文章中數字過於顯眼而做出的設計調整。

圖2

Hdxp 1234567890

Adobe Garamond

圖3

HO 1234567890

Adobe Garamond

HO1234567890

Neue Helvetica

nſibus data 76 ſtymphalius lacu
um ubi 49 ſtyrinenſes popu
dicti 34 Sua quenq; inſpi
cratis 100 ſuadele numen
dis Decelenſis 257 ſubulci apud Ae
 257 ſus animal ſpurc
s Græciæ peregri. 6 ſus hoſtia lunæ e
 153 juis ſacrificandi

1537 年的印刷品（作者收藏）中的舊體數字。

圖4

Hdxp 1234567890

Linotype Didot

Hx 1234567890

Monotype Bell

以法國人迪多在 18 世紀製作的鉛字為範本所設計的 Didot 字體，可以看到數字 3 與 5 的凸出方式與當時其他字體的造型不同。還有同樣是以 18 世紀後期的鉛字為範本所設計的 Bell 字體，數字的高度非常低是它廣為人知的特色，但與大寫文字的高度落差大到如此顯著的字體其實是極為少數的。

舊體數字與等高數字造型的差異

同一套字體裡的舊體數字與等高數字，有時會被設計成不一樣的造型（如圖 5 所示，每套字體上排為舊體數字、下排為等高數字）。很容易誤以為只要將等高數字的 3、4、5 等數字往下方移位就能設計出舊體數字，實際上並非如此。

尤其是設計古典風格的襯線體時，舊體數字在造型上要保有書寫的流暢感，2 與 3 要刻意偏左，5 與 6 要往右方傾斜，這樣才會營造出另人感到舒服的韻律感。相較之下等高數字一字一字不僅有穩固的平衡感，設計 4 時還可以有加上襯線等作法，給人沉穩踏實的印象。

襯線字體的數字在 1 與 0 的設計上，有著非常多的造型（圖 6）。如 Garamond 等大多古典風格的襯線體，1 的造型與羅馬體數字的 I 非常相近，但也許是這種造型較讓人容易認錯，所以無襯線體或較近代的字體都採用左上方接著像鳥嘴一般造型的 1。除此之外就算是設計無襯線體，但僅有 1 的底部有襯線的話，也不算是奇怪的事情。

而 Stempel Garamond 的老式數字 0 的造型很特殊，橫向水平的線段部分會變粗（圖 7 中央）。其他也有 0 的粗細幾乎沒有變化的字體，也有其餘字母都是用平頭筆寫出的筆畫造型，卻唯獨 0 沒有套用同樣造型規範的設計等等。上述這些 0 的不同造型，應該都是為了與小寫字母 o 做出明確區別而設計的。

圖5

1234567890
1234567890

Adobe Garamond

1234567890
1234567890

Stempel Garamond

1234567890
1234567890

Palatino nova

圖6　　**圖7**

I 1　0 0 0

歐洲地方的手寫字，偶爾會看到數字 7 再加上一條橫線的寫法，但這種造型的 7 卻幾乎不會用於印刷或指標的文字設計。看來手寫（風格）的文字與印刷專用的字形是兩回事，使用上也有所分別。

表格數字與比例寬度數字

「表格數字（tabular figures，圖8）」指的是表格專用的數字。試著想像一下交通時刻表，便比較好理解。當一串串數字多列並排在一起時，如果要讓每列的長度不會參差不齊，就需要將數字的字寬都設定為一樣的寬度。在 OpenType 格式出現之前，一般數位字體除了極少數的標題專用字體外，絕大多數都是設計為等高的表格數字。

圖8

1103 1103

Palatino nova

圖9

1103 1103

Palatino nova

所謂的「比例寬度數字（proportional figures，圖9）」，指的是配合不同數字的造型而有著不同字寬。這樣的設計強調的重點，是讓排版後所有數字前後都不會有多餘的空白。大致來說 1 的字寬會很窄，而有些字體的 0 會設計得相當飽滿且有分量。

表格數字由於字寬全數一致，設計上可能會讓某些數字顯得狹窄，或因為線條密集導致視覺上灰度偏黑等結果。舉例來說，0 這個字具有兩條垂直方向的筆畫線段；但 4 就比較複雜，是由直線、斜線還有橫線共三筆所構成。所以若是設計較粗的字體，在相同字寬的情況下，4 與 2、3、7 等數字擺在一起時，看起來就容易顯得狹窄。想跟其他數字取得平衡的搭配，難度會更高。僅有一條直筆所構成的 1，由於前後都會空出無可奈何且尷尬的空間，若是排標題使用到表格數字的 1 時，可以再花點心思親自動手去調整字間的距離。

數字的基礎骨架

Stempel Garamond

Palatino nova

與之前練習大小寫字母一樣，實際使用鋼筆或是麥克筆書寫，對於線條的哪些地方會變粗、哪些地方會變細，就會變得比較容易理解與掌握。

知道襯線體數字造型的訣竅後，試著拿筆來描繪骨架吧。數字 1、2、0 刻意比小寫 n 稍微大一點的話會較為理想，要是高度完全一樣的話數字會看起來偏小。3 或 6 等往上下方凸出的數字，長度不必與 p 或 d 等字母對齊也沒關係，建議設計得稍小一些會較容易統整造型。除此之外，襯線體或無襯線體的數字造型會有差異，3、4、7 的字形寫法也可以考慮其他造型等等。我在之後的 133、139、143、145 頁中會提到數字的變體造型，設計時請多多參考。

05　符號

接下來會說明常與數字一起使用的符號類字符的製作方法。要滿足設計一套歐文字體的必要條件，就必須設計文章排版時不可或缺的句號（period）、逗號（comma）、引號（quotation）等所謂的「標點符號」與貨幣單位等所有符號。

本書到現在說明文字設計時，都會先展示手繪的基本骨架草稿。但設計符號時，比起骨架與文字匹配的大小與相對位置才是更為重要的。所以接下來就讓我們以實際的字型來舉例，做為大家設計時的參考吧。

括號類

以文藝復興時期的鉛字做為範本所設計的羅馬體 Adobe Jenson，括號的厚度幾乎是均等的。在那之後的年代，字體厚度的變化就顯著許多。如圖 1

所舉的第二個例子，是以 18 世紀的鉛字為範本所設計的 Baskerville Old Face。無論如何，請留意括號不會比文字還要粗。

關於括號的高度大小，上端會稍微比大寫字母稍高一些，下端會介於基線與小寫字母的下伸線中間。若設計成與大寫字母高度一致，括號會看起來偏小；如果把字母的上伸部到下伸部都完整包覆住的話，又會變得太大。同樣是考量高度位置，來分享個不是設計面而是使用面的經驗談。當排版遇到標題等需要醒目效果的情況，往往會選用全大寫字母排列，此時括號與連字號（hyphen）等符號的位置也應該移動到大寫字母的中心位置，這樣才是正確的調整。而有些字型也會因應此需求，特別設計專門與大寫字母搭配的括號字符以備使用，實際的例子請參照 151 頁。

圖1

(Hndp)　[Hp]　{Hp}

Adobe Jenson

(Hndp)　[Hp]　{Hp}

Baskerville Old Face

(Hndp)　[Hp]　{Hp}

Neue Helvetica

句號・驚嘆號・問號・逗號

姑且先依照句號的形狀，分類幾套字型看看（圖2）。比較之後，就會察覺到一些共通點，像是句號與小寫字母 i 的點會是同樣的造型。也就是說，若小寫 i 的點是圓形，句點就是圓形。若是菱形的話，句點同樣也會是菱形。如此一來遵照同樣法則去統一造型，就會讓整套字體設計帶有穩定感。

再仔細觀察一下，大部分的句號與小寫 i 的點雖然形狀相同，不過應該能察覺到句號比較大一點。這是預想到以小尺寸排版印刷的字體，像是內文排版用的羅馬體等，若句號設計得不具足夠分量（不夠「黑」）的話，讀者閱讀的視線移到句號時就不會停頓下來。

驚嘆號、問號其點的造型也是遵循句號的設計，高度要配合大寫字母。問號上方有各式各樣的造型。

逗號的形狀有兩大種類，有把句號接上細細尾巴的逗號、以及像斜線一般的逗號。用不著比較哪一種設計比較優秀，重要的是要保有一定的長度。若是太短的話，以小字級印刷時可能會與句號搞混。

圖2

nin. in! in? nin,
Goudy Old Style

nin. in! in? nin,
Kabel Book

nin. in! in? nin,
Stempel Garamond

nin. in! in? nin,
Frutiger Serif Regular

nin. in! in? nin,
Avenir Next Demi

nin. in! in? nin,
Neue Helvetica Bold

nin. in! in? nin,
Frutiger Bold

Goudly Old Style 是具有文藝復興時期氣圍的字體，句點會設計成菱形。在中世紀，手抄本之類的書籍都可以看到菱形的句點，這是拿平頭筆寫字時筆頭傾斜自然產生的樣貌，這樣的造型再被融入到早期鉛字的設計中。Kabel 雖然屬於無襯線體，卻也有菱形的句號設計。菱形的句點對於書寫來說是非常普通的事，但現在拿來排版印刷長篇文章的話或許會給人裝飾感稍微太強的感受。

如 Stempel Garamond 所示，一般羅馬體幾乎都是圓形的句點。無襯線體雖然筆畫造型頭尾都是方形，但像 Avenir Next 這樣只有 i 的點與句號特別是圓形的設計也是可行的。

像 Neue Helvetica、Frutiger 這樣的無襯線體，i 的點與句點是方形的設計。

引號

引號的造型是以逗號為準（圖 3），通常會比逗號還要小。由於引號中有雙引號的關係，若大小與逗號相同就會顯得太厚重。之所以會有單引號與雙引號，是為了在引用句中再加入引用時的排版需求。無論是單引號或雙引號，引號必須具備表達「引用開始」及「引用結束」兩種不同意思的記號。在英語國家中，「引用開始」的記號不一定會是「'」，有時會是顛倒的造型（參考照片 1），像是 Verdana（圖 4 標記圓點）之類的數位字型也有這樣的引號設計。此樣式也常見於 20 世紀美國的印刷字體與廣告中的美術字（lettering，照片 2 為 1957 年的廣告）。但需要注意的是，用於英語情境也許沒問題，但若用於德語排版的話，呈現效果會如圖 4 下排所示，此時的 Verdana 反而會給人一種缺乏安定感的壞印象。

照片1

照片2

圖3

"Hd" 'Hd'
Goudy Old Style

"Hd" 'Hd'
Kabel Book

"Hd" 'Hd'
Stempel Garamond

"Hd" 'Hd'
Frutiger Serif Regular

"Hd" 'Hd'
Avenir Next Demi

"Hd" 'Hd'
Neue Helvetica Bold

"Hd" 'Hd'
Frutiger Bold

圖4

Neue Helvetica

Avenir Next

Verdana

連字號與破折號

連字號（hyphen）的擺位要在 x-height 正中間稍微偏上一點。若是放在正中央，看起來會有偏低的感受。之所以要用小寫字母做為擺位的高度基準，是因為連字號最常出現的地方是在內文每句的結尾。單字在句尾遇到要切割的狀況，幾乎都是小寫字母。筆畫造型有細長方形，也有些會設計成像平頭筆書寫般的筆跡造型。

破折號（dash）有分半形破折號（endash，也稱連接號）與全形破折號（emdash），兩者高度都與連字號對齊，然後稍微調整到比連字號細一點點。

圖5

Stempel Garamond

Palatino Nova

Neue Helvetica

從左起依序為連字號、半形破折號、全形破折號。半形破折號左右撐滿字面是從前活版印刷字體的設計，理由是可以把兩個鉛字銜接在一起。但這並沒有強制規定，實際上破折號沒撐滿字面的字型也非常的多。由於半形破折號常與數字一起使用，若左右撐滿，像是要排出「1900–1918」時，0與半形破折號之間的空隙看起來會相當狹窄。

如何拿捏標點符號的「空間」

字間調整（spacing，字符兩旁的空隙量設定）如下方圖例所示，跟前後都是字母的距離相比，字母與標點符號之間的空隙會微微加寬一點，也就是稍稍改變了文字間的節奏。

閱讀歐文文章時，並不是拆讀單字的大小寫字母，而是透過認識多個字母（大部分為小寫字母）所組成的特定單字輪廓來推進閱讀。為了達到這個效果，字母之間必須保持一定且連貫的節奏，但符號與其相鄰的單字之間則要刻意不融入這樣的節奏，稍微保持一點距離。除非是設計大標題專用的字體，要是想設計適用於內文的字體，別忘了讓標點符號們都帶有這樣刻意安排的「空間」喔。

圖6

Avenir Next Heavy

Neue Frutiger Bold

Frutiger Serif Medium

如果刻意把「!」與前面小寫字母之間的空隙都調成一樣的距離，會像這樣讓人有過於狹窄的感受。

星號與短劍號

在英語的排版情境中，星號（asterisk）與短劍號（dagger）是古時候用於標記註釋的符號，但現在一般多採用上標數字的方式做標記。這兩個記號在諸如德國一些歐洲國家是被用於標記生日與忌日，現今用於排版的樣式如圖7所示（＊出生年月日、† 死亡年月日）。

要留意星號的尺寸大小並非上下填滿整個空間，做為上標符號所以高度與大寫字母差不多。星號的光芒一般來說是五條或是六條，八條的設計是較為罕見的樣式。星號擁有非常多變的造型，是可以讓設計師自由發揮創意的記號。這裡將不同字體中的星號與短劍號上下並排展示（圖8）。

短劍號在英文排版中稱為「dagger」，對應中文「短劍」一詞。造型上，有些就是設計為短劍的樣子。而德國由於前述用於忌日的緣由，將其稱之為「死者的十字架」。依據字體不同，尺寸也會有些微差異。一般來說，上方對應大寫字母的高度，下方則與基線對齊，但也可以設計成往下方延伸出去的造型。

at 符號

原本這個符號是與數字一起使用，代表「單價」（照片3）。因此幾乎都會設計成與等高數字（參考31頁）的高度對齊（圖9左）。

但現在這符號的使用方法已經大不相同，變成擺放於 E-mail 位址的正中間。絕大多數情況下，符號左右兩邊都會是小寫字母的緣故，若是將 @ 裡面的小寫 a 高度與小寫字母的 x-height 對齊的話，比較能取得良好的平衡感（圖9右）。

圖7

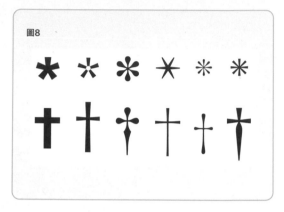

Anna Muster
* 12 März 1901
† 28 Oktober 2001

圖8

左起分別為 Frutiger Bold、Lucida Sans、Times、Galliard、FF Acanthus、Swift。

照片3

圖9

3@nn 3@nn

Times Roman　　　Frutiger Serif

貨幣單位符號

由於幾乎都是與數字一起搭配使用，若預設數字為等寬的表格數字（參考 33 頁），通常也會設計成一樣的寬度（圖 10）。$ 的直線筆畫從前是兩條的，但現在幾乎都是一條。要留意如果是設計字重粗的無襯線體，直線筆畫貫穿頭尾的 S 造型容易糊成一團，變成失敗的設計。通常會省略掉內部的直線筆畫，用以消除過多的黑色。因為上下凸出的直筆會讓符號的視覺感偏大，所以有些字體會把 S 刻意設計得小一點。

¥ 這個日圓符號的橫筆，雖然有些字體只設計成一條線，但不做省略保持兩條橫線的設計看起來比較沉穩些。

£ 為英鎊符號的造型，多半會設計成像是手寫風格的大寫 L。不過有的字體也會把底部設計成水平的造型。

€ 這個歐元符號與其他貨幣符號相比是非常新的符號，也沒有古早活版印刷字體可以做為設計上的參考依據。現今市面上仍可以看到當初歐元發表時所釋出的「官方標準造型」，不進行任何更改就直接做為符號放到數位字型中。但使用這樣的字型排版時，歐元符號會比數字左右寬出許多，導致最後會看到像右邊照片這樣刻意縮小符號，與數字搭配並不和諧的案例（照片 4）。

最近的字體設計大多會融合自己的筆畫風格設計出歐元符號。但關於中間那兩條橫筆的設計，絕大多數橫筆頭尾兩端會切斜角，下方的橫筆也會稍微短一點等等，這樣的造型細節比較貼近「官方標準造型」，也是比較保險的設計。

有些字體的貨幣符號會配合比例寬度數字（參考第 33 頁），也就是設計成不同的字寬。這樣一來，某些貨幣符號就不用因為配合數字的字寬而強迫縮窄變形成尷尬的造型，像是 ¥ 與 € 就能有充沛的空間讓筆畫往左右舒展。圖 11 是 Frutiger Serif 的表格數字搭配對應的貨幣符號（左），以及比例寬度數字搭配對應的貨幣符號（右）的比較圖。

圖10

0123
$¥£€

0123
$¥£€

照片4

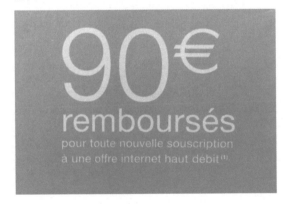

90 €
remboursés
pour toute nouvelle souscription
à une offre internet haut débit [1]

圖11

0123　0123
$¥£€　$¥£€

06　字間調整

字間調整（spacing）的重要性

拉丁字母的設計中，I（大寫 i）會比較狹窄，而 W 與 m 會比較寬等，依據字母不同字寬會有相當大的差異。進行字體設計時，必須謹記最終要考量到「排列成單字後的樣貌才算是完整的造型」這點。為達到排版成單字或文章時能有最好的閱讀效果，必須一再針對易讀性進行相關校驗。所以並不是「設計完大小寫字母及數字的造型就結束了」。

假定文字的造型已經完美到無可挑惕，也是會有字間調整不佳導致閱讀性變差的可能性。如圖 2 範例中的文字，雖然全是一樣的造型，在排版長篇文章時，若採用圖 2 最右邊那樣的間距，光想像就會覺得非常難以閱讀。說到這裡大家應該已經了解到，字間調整的好壞是影響一套字體設計是否成功的重要因素。一般來說設計文字造型所花費的時間，會與調整文字空間所費的時間幾乎差不多。

字間調整的基礎

字間調整的基礎，就是我們提筆於紙上快速書寫時所形成的「節奏」。大部分寫文章所書寫的小寫字母，想要連續寫出一條又一條的直線時，筆的尖端就會產生如圖 1 般的運動軌跡。

圖1

用筆快速且連續書寫出直線時，為了寫出下一條直線，會不斷將筆移動到右上方，這種規律運動是書寫過程的環節之一。當我們連續進行這個往右上方移動的動作時，眼睛會下意識去計算空間並取得恰到好處的間隔。

圖2

儘管六條直筆是以均等間距排開，當兩條筆畫上方有連接時，間距會顯得較窄。

但過於緊密又會讓長篇文章難以閱讀，還是需要適當的空間。這就是字間調整的基礎。

這種間距用在標題之類大尺寸展示時是有可能的，但不適用於排版長篇文章。

大寫字母的字間調整

接下來，會示範構造簡潔明瞭的大寫字母如何進行字間調整。首先希望大家先了解到不能太仰賴數值的測量。

THE THE THE

為了更加容易理解，刻意排成較寬鬆的樣子。假使以 H–E 的間距做為基準，單純把 T–H 筆畫兩端間的距離設定為一樣的話，結果很明顯是太寬了。

THE THE

那麼換作調整為相等的面積會是正確答案嗎？答案也是否定的，這回變成過窄了。看來正解是介於兩者之間的數值。

HHH

理解到「只能相信自己的眼睛」後，開始調整 H 與 H，還有 H 與 I 的距離，也就是先來決定直筆與直筆之間的間隔。當在進行這個最初組別的字間調整時，要留心「節奏」與 H 的內部空間（字腔）大小，彼此之間是否達到良好的平衡感。

HHOHOOH
HHAHBHC

在 H 之後決定的是 O，重點在於 H–O 的空間必須要呼應 O 的字腔大小。完成之後，再確定 O–O 的空間。然後邊觀察 HHOHOOH 的字串，邊將 H–H 之間插入其他字母進行確認。

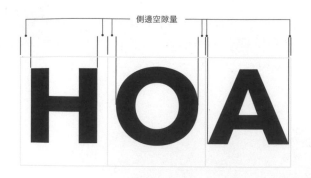

側邊空隙量

每個字母都是由「文字部分」與位於左右兩邊的「空白部分」所構成。圖中以綠線標記的字身框到文字邊緣為止的橫向距離，稱之為「側邊空隙量（side bearing）」。空隙量會因字母而異，若文字是左右對稱的話左右兩邊的空隙量會設定為相同的數值。像 H 這樣的直線筆畫，側邊空隙量會是最寬的，而 O 的側邊空隙量會是 H 的六成左右，A 則是最狹窄的。不過當然數值會依據風格不同而有差別，如果是設計成輪廓較為方形的 O 或 A，或許設定上與 H 的數值差不多也是有可能的。

A B C D E F G H I J K L M N O P Q R S T U V W X Y Z M

與 H 的側邊空隙量相同數值的地方標「■」，與 O 相同的標「●」、A 標為「▲」的話，最後結果會如上圖所示。J 的右邊與 U 的左右是上方標記「－（減號）」的■，這是因為字母帶有些許的曲線所以側邊空隙量不會與 H 完全相同，而是會稍微狹窄一點的意思。沒有標記任何圖形，則是要與其他字母的側邊空隙量互相比較後才能決定數值。

上述的數值設定也會根據字體設計而有所不同。舉例來說，若 Q 右下的尾巴是往下方延伸的設計，這種情況側邊空隙量或許可以與 O 的設定數值一致。若 M 的左右直筆不是垂直的設計，那就不能與 H 設定為一樣的數值。請將範例做為大致上的參考就好。

小寫字母的字間調整

小寫字母的狀況比大寫字母還要複雜，左右對稱且是垂直筆畫的字母僅有 l（小寫 L）與 i 而已，兩者都因為沒有字腔所以很難做為基準。我自己一直以來都會以 n 做為基準，因為在進行字間調整時 n 的字腔大小比較好觀察彼此之間的平衡感。

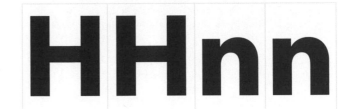

在決定做為基準的 n 的側邊空隙量時，有一件必須小心的事情。在前一頁有說明過大寫 J 或是 U 不能與 H 設定為一樣的原因，n 的右側也是相同的因素，右邊的側邊空隙量會比起左邊的垂直筆畫還要稍微狹窄一點。至於「稍微」究竟是差多少的量，可以把 n 夾在左右側邊空隙量都相同的兩個 o 中間，然後調整出讓 n 看起來位於正中心的位置，這樣子做決定的話會相對容易許多喔。

關於 n 的左邊，也就是垂直筆畫的側邊空隙量，與 H 並非相同的量，而是要稍微窄一點才會比較平穩。由於垂直筆畫較短的關係，就算比較狹窄看起來的感受會是一樣的。如果將數值設定跟 H 一模一樣的話，小寫字母的間距會比大寫字母的間距看起來還要寬鬆一些。

跟調整大寫字母是相同的訣竅，邊觀察 nnonoon 的字串，把 n 之間插入其他字母後再決定該有的側邊空隙量。

nnonoon
nnanbnc

a b c d e f g
h i j k l m n
o p q r s t u
v w x y z

小寫字母也要留意高度較高的 h 等字母的直線筆畫，側邊空隙量要比 n 稍寬鬆點才會平穩，所以在 ■ 上方多標記了「+（加號）」。跟講解大寫字母提過的一樣，這些字間調整會依照設計有所不同，不一定會完全符合此圖例所示。

ninjnn conjure

ninjnn conjure

要調整小寫 j 左側的空隙量會稍有一點難度。有些日文字型的羅馬字會將 j 的左側設定得非常寬鬆（上方圖例），不過如此設定的目的主要是將單一字母當作符號，加入日語詞句中使用會較為方便。為了當作符號使用，造型也會考量是否將下伸部縮短，或是結尾是否捲起來等等。但以上更動是為了滿足特定需求而妥協的設計，在這裡想教導的是針對歐文排版的正確設定，也就是要重視節奏感。節奏感良好的小寫 j 的位置，會與 i 幾乎相同（下方圖例）。

字間調整應用篇

minimum

minimum

把小寫字母無襯線體的直線筆畫間距，套用到襯線體的小寫字母（下方）並排看，會給人喘不過氣的壓迫感。這是由於底部伸出去的襯線，幾乎快要連成封閉的空間所導致。

minimum

minimum

襯線體的側邊空隙量必須考量到直筆上下會有的襯線部分。與無襯線體相比要寬鬆一些，才會讓易讀性有所提升。

minimum

圖例為 Neue Helvetica 的 Ultra Light 字重的預設設定。如同這套字體，若確定是標題大尺寸專用的字型，就有可能採用較為狹窄的字間設定。

字間微調（kerning）

專業的字體設計流程，會在結束側邊空隙量的設定後，再進行所謂「字間微調（kerning）」的作業，個別去調整特定字母組合間的距離。一些單靠側邊空隙量無法解決的組合要特別挑選出來試排，再仰賴字體設計師手動進行設定。

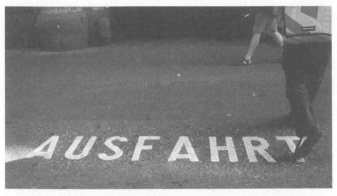

這是在瑞士看到的單字「AUSFAHRT」（車輛之類交通工具的出口）。每個字母與下個字母的邊緣，都保持相同且正確無誤的排列距離（紅線所示），但一眼望去會誤判為「AUSF」與「AHRT」是兩個單字。由此可知，就算是等間距的排列文字，實際上看起來卻好像不是那樣子。具有倒三角形輪廓的 F 右邊接著 A，兩字之間會顯得特別的寬。

圖3

AUSFAHRT
AUSFAHRT

透過「自動字間微調」功能，會將 F–A 間縮緊 -54 的文字間距，這是製作字型時由設計師所設定的數值。

字間微調的適當數值
會依尺寸而異

如果發生字間調整過頭的情況，過窄的部分反倒比沒做任何設定的地方還要吸引目光就不妙了。在絕大多數的情況下，只需稍做修正就十分足夠了。

依據使用尺寸的大小不同，觀感上也會有所差異。下面圖例是使用 Avenir Next Bold 字體排出的「Today.」。因為是用於標題的大小，所以嘗試把整體排成較為緊密的樣式（圖例上方）。T–o 之間與 o–d 相比，感覺似乎還可以再稍微縮緊一點，不過就在此打住。此外，y 與句號之間的距離，感覺差不多像這樣剛剛好。

圖4

但是，試著把完全一樣的「Today.」盡量縮小看看（圖例下方）。大尺寸看起來「好像還可以再縮緊一點」的 T–o 之間，視覺上已經過於擁擠，y 與句號之間在小尺寸時也比預想中的還要靠近，看起來像是幾乎沒有任何空間的感覺。

決定字間微調的數值時，光是想像用這套字型組出單字後的樣子還不夠，可以的話盡可能實際以同樣尺寸的排版進行驗證，才能做出最妥當的設定。

歐文字體的風格 |

01 ｜無襯線體｜
02 ｜襯線體｜
03 ｜草書體｜

01　無襯線體

OSOSOS

幾何風格無襯線體　　　　　　工業風格無襯線體　　　　　人文主義風格無襯線體

想設計原創歐文字體，卻不知該怎麼統整造型？或字母的大小粗細看起來參差不齊，卻不知該怎麼調整比較好？為了解答以上煩惱，本章節會收錄許多設計訣竅，當然這些訣竅也能應用於標準字設計。首先來解說的字體風格是無襯線體。無襯線體便是筆畫造型沒有像爪子般凸出的「襯線」，無論直筆還是橫筆看似都以相同粗細所構成。要做到「看似相同粗細」這點聽起來簡單，實際上卻很困難。由於筆畫造型單純，只要有調整沒有到位的地方，就會馬上一眼察覺。

接下來就從基礎開始，然後再分別講解三種風格的無襯線體製作方式。

• • •

只靠測量並無法放心

如同本書在最初章節所提及的，想做字體設計就無法避談錯視這個現象。接下來，就讓我們先實際感受看看究竟文字造型上，具體在哪些地方會產生問題，再進一步學習將這些錯覺完美去除的方法。

人類的視覺系統所接受到的畫面是類比（analog）而非數位的，就算實際測量結果是精準的，但透過眼睛觀看時往往會與預期不同。身為一位設計師應該要了解這個道理，並視狀況斟酌加以調整才會有好的結果。

如何從一開始看起來刺眼的造型，經過微調變成舒服穩定的造型；看起來錯落不齊的粗細，又該如何去修正等等，懂得這些後也會知道更多創作上的表現技巧。那麼就先透過觀察圖形，實際驗證這門學問吧。

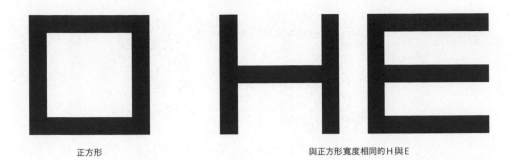

正方形 與正方形寬度相同的 H 與 E

左圖的四邊形為正方形，也就是說該圖無論垂直或水平都應該是同樣長度，但看來卻有寬度較寬的感覺。如果把 H 與 E 以這個正方形的大小為框架撐滿，H 看起來也會太寬，旁邊的 E 由於帶有許多橫線看起來則會更寬。

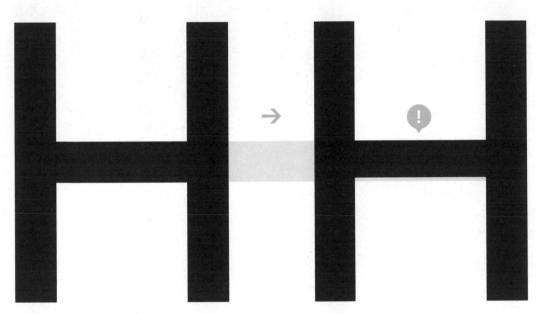

與直筆相同粗細的橫筆 修細調整後的橫筆

將大寫 H 調整成與一般字母設計較為接近的 4:3 長寬比之後，比例上已經穩定但仍有需要調整的地方。為了讓大家實際感受一下錯視現象，這裡做了兩個 H 的範例字樣。左邊的 H 是把與直筆等粗的橫筆，置於垂直高度正中心的位置。會發現儘管是相同粗細的筆畫，比起垂直放置的兩條筆畫，擺成水平的筆畫看起來會顯得比較粗；此外置於垂直中心位置的筆畫看起來會有偏下方的感受。右邊的 H 是把中間橫筆從下方收細 10%，結果會讓橫筆的相對位置稍微提高，看起來才像是位於正中間。接下來的調整示範中，會把右邊的 H 假定為設計完成的字母。

同樣寬度及同樣高度的 O 看起來偏小

這是將正圓形放到正方形框架中撐到最滿後的樣子,把前面圖例調整完的 H 放到旁邊後,圓形看起來還是太小了。除此之外雖然圓形的線條粗細一致,但是橫向的部分看起來稍微厚了一些。

調整高度與粗細後的 O

保留圓形的印象,將整體稍微調大並減少橫向部分的厚度,弧度上也進行微妙修正後,到這裡終於完成了看起來舒服且像是 O 的文字。

上述對於 H 與 O 所進行的視覺修正手法,當然也可以用於其他字母的設計上。嚴格來說,任何拉丁字符的字母設計,視情況不同都需要進行微調。H 直橫筆的粗細調整可以沿用到 E、F、L、T 等字以加快製作效率,而 O 的設計也會成為 C、G、Q 的基礎。

將各式各樣的無襯線體進行分類

掌握基本觀念後,終於要正式展開字體設計了。雖然因篇幅有限無法示範所有字母的製作,但其實只要掌握其中幾個字的設計訣竅,就會理解大半規則了。一開始不要太講究細節,先來好好觀察大寫字母整體的文字骨架。字母寬度究竟是寬還是窄,會是決定字體個性的關鍵因素。

無論哪套字體,基本上字寬最窄的會是 I(大寫 i),最寬的是 W。那其他字母的寬度究竟又是如何呢?右頁是將各式各樣的無襯線體約略分為「幾何風

字寬最窄　　　　　　約正方形的一半寬度

IJ　　BEFLPRS

長寬比約 4:3

AVXYHKNUTZ

接近正方形比例,
D 與 O 的圓弧部分能相重疊　　　　長寬比例比正方形還寬

OQCGD　MW

格」、「工業風格」、「人文主義風格」三種範例,並將看似字寬相同的字母重疊於一起。左起為 A H N、O D C、S E R。依據風格不同,可以看出它們的大寫字母字寬設定上有很大的差異。

Proxima nova

ABCDEFGHIJKLMNOPQRSTUVWXYZ

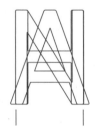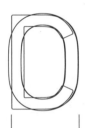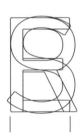

幾何風格無襯線體

Proxima nova 的 O 呈圓形，彷彿像透過圓規與尺繪製而成的字體，就是所謂的「幾何風格無襯線體」。由於 O 是圓形所以字寬很寬，其餘如 E 等字母也是字寬較寬的設計。

DIN Next

ABCDEFGHIJKLMNOPQRSTUVWXYZ

AHNODCSER

工業風格無襯線體

DIN Next 是所謂的「工業風格無襯線體」。O 呈現操場跑道般的形狀，左右並不寬。O D C 與 S E R 這兩組的字母都幾乎等寬，可看出字寬並沒有很大的差異。

Stone Sans II

ABCDEFGHIJKLMNOPQRSTUVWXYZ

AHNODCSER

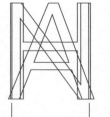

人文主義風格無襯線體

Stone Sans II 的 O 也接近圓形，但並非像圓規所畫出的圓，而是帶有古羅馬時代石碑文字或歐文書法的韻味，這就是所謂的「人文主義風格無襯線體」。

幾何風格無襯線體

與 H 筆畫等粗的兩個圓弧

曲線看起來不圓滑

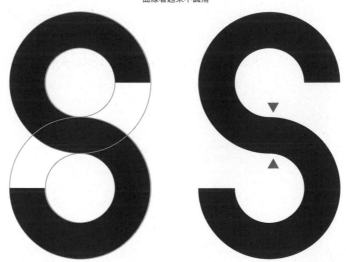

想設計出幾何風格的字型時，是否單靠圓形與直線繪製就能
完成呢？嘗試使用與 H 直筆等粗的兩個圓弧，單純以圓弧銜
接構成 S 雛形。如此所完成的 S 在標註▲的地方看起來有折
角，不如想像中理想。

HOS OS

接下來輪到檢視粗細。再次拿前述調整好 4:3 長寬比的大寫 H，以及以正圓形為雛形製作的 O，來講解如何進行視覺修正。把 S 擺在這兩個字的旁邊，雖然筆畫粗細一致但視覺上灰度卻偏黑，頭部也顯得太大了，這些問題都需要再做修正。把 S 整體稍微調細並把中間銜接處修圓，接著把下半部稍微放大後，終於完成穩定的造型。

與 H 等粗的小寫 o　　　　　　　　與 H 等粗的小寫 o + 直線筆畫

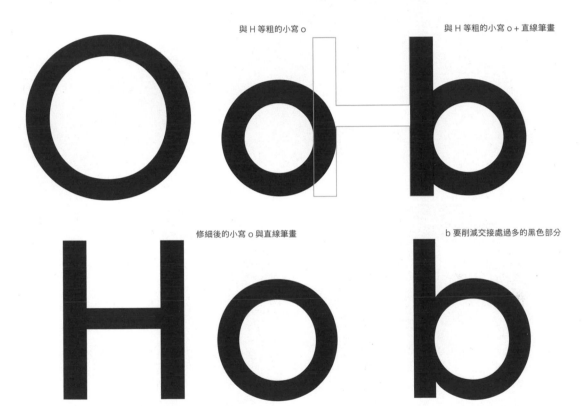

修細後的小寫 o 與直線筆畫　　　　　b 要削減交接處過多的黑色部分

小寫字母也一樣，嘗試以幾何的線條筆畫進行製作。小寫 o 可以拿大寫 O 縮小後，再配合調整粗細。不過接下來會面臨到一個問題，就是該如何調整成合適的粗細呢？若是筆畫的粗細相同，半徑較小的小寫字母由於字腔較狹窄視覺上的灰度會偏黑，無論是直線筆畫或圓弧都要調整到比大寫字母還細才行。要調細多少雖然會因製作中的字重標準而有不同，但基本上以大寫字母垂直筆畫粗細的 85% 到 95% 左右，做為小寫字母的垂直筆畫粗細，應該會比較適合。留意 b 的垂直筆畫與字碗銜接處，會產生看起來比實際數值還要粗的錯覺。為了讓字看起來像是單純以直線與圓弧所構成，其實需花費許多心力去調整。

工業風格無襯線體

工業風格的無襯線體也被稱為「怪誕風格（Grotesque）」，
是試圖營造出 19 世紀活版印刷的字體風格，骨架硬挺且具
穩固感。O 會往四個角落稍微拉成方形，形成像是操場跑道
的形狀。為了營造出像是機器製造的簡潔無機感，試著只用
圓形與直線構成文字雛形。圓弧與直線交接處標註▲的地
方，會得出讓人感到有點刺眼的結果。

調整成操場跑道形狀的 O

HOH

把 O 的直線部分替換成緩和曲線。字寬也調整成與 H 看似相同，但實際測量結果 O 應該會比 H 還要稍微寬一點。

與 O 的曲線造型搭配的
S 與 C 切口傾斜的設計

切口水平的設計

OSC SC

S 與 O 不相配的兩個例子

OSC OSC

若想設計出與可搭配 O 這種風格的 S，S 當然也要調整成有點方形的感覺。接著，就嘗試切除 O 的一部分後製作出 C。O、S 和 C 的曲線質感是否搭配，是非常重要的設計細節。左邊的橘色範例是將工業風格的 O 與 C，放在幾何風格的 S 的兩側。然後右邊範例則正好相反，將幾何風格的 O 與 C 放於工業風格的 S 的兩側。像這樣直接放在旁邊比較後，應該就能察覺出幾何風格與工業風格的曲線質感與字體個性其實是有相當差異的。

調窄後也很有韻味

設計較寬有種洗鍊的感受

HM HM

如果想將 M 設計得具有 19 世紀「怪誕風格」的氛圍，字寬稍微縮窄的話效果會不錯（左）。雖然兩條直線筆畫形成銳角的交接處稍嫌有點過黑，但可視為設計造型的韻味刻意保留。如果想營造較為現代的氛圍，則是可調寬字寬，並稍微修整讓原本過黑處不那麼顯眼（右）。

HOSMJ

與造型氛圍不相配的 O 與 J

MOS MJS
？　　　？

同樣是無襯線體但與前兩者不同，很適合想要傳達自然且親切氛圍的場合會選用的字體。O 與 S 帶有在 20 頁用平頭筆書寫的造型氛圍，M 的兩側直筆往左右兩旁大大張開成像裙襬般的古典造型。J 大多設計為向下穿過基線的造型。橘色範例中 O 是工業風格、J 是幾何風格的無襯線體，可以理解彼此在曲線質感上的差異。

非常普通的 E 與 R　　　　　　　　！　　添加手感的變化

SER SERRR

來製作 E 與 R，把原本字寬就窄的字母設計得更窄是古典羅馬體的比例美感。第二個 E 的設計充滿手寫字的造型要素，重現平頭筆書寫的自然傾斜橫筆造型。R 的切口設計也可與 E 配合，調整成傾斜等手法，會讓整體造型更加統一。

nnaa Sans

小寫字母的曲線要避免看起來像用圓規畫出來的圓弧，要給人像是徒手動筆描繪一般的曲線感受。但不要每個字母都憑自己喜好去設計不同的造型，像 n 與 a 的曲線應該要在造型上有呼應。原因在於書寫文字時手部動作相同的地方，就應呈現相同的造型。設計「脈絡」與造型之間的合理性是非常重要的。

Ehb Ehb

小寫字母 h b 左邊的直筆造型，若設計得比大寫字母還要高的話，會是古典且優雅的比例。除此之外，製作大寫字母平頭筆傾斜變化的造型，也可以融入到小寫字母的設計中。圖中直筆起筆的切口角度，就是持筆書寫時會有的角度。為了營造安定感，h 的筆畫收筆的切口角度設定為水平的。

那麼，到這裡已經講解完三種風格。看似造型單純的無襯線體，會因為字寬與曲線不同產生不一樣的個性。要是把不同設計風格的字母混排，你是否也覺得看起來怪怪的呢？設計一套字體並非一個字一個字完成製作，而是要像我所示範的這樣，嘗試排列組合許多的字母，一邊觀察整體的契合度一邊進行調整。當製作出一定的字數後，要拿這些字嘗試各式各樣的組合，檢視曲線個性是否不同、造型或比例應為同組的字母彼此字寬是否搭配等等。記得要不斷回頭檢視整體的統一性，直到完成所有設計為止。

02　襯線體

HE HE

關於襯線體又有分「襯線較粗的字體與襯線較細的字體」，先來進一步探究一下。這兩種字體的差異並不只是襯線粗細不同，應該可以看出從文字骨架就有差異。了解到這點後會發現許多以前沒注意過的細節，更能體會羅馬體的迷人之處。

雖然設計襯線體的難易度較高，但只要掌握住幾個訣竅，就能表現出成熟的安定與穩重感，製作出適合長篇文章排版且易讀性佳的字體。本章也會說明字間該如何設定比較好，用以避免字母排列時襯線部分出現相互碰撞的情況。

襯線造型是有原因的

所謂的襯線，指的是筆畫末梢帶有的爪狀或線狀的造型變化。約在 2000 年前的古代羅馬碑文中，就已發現襯線的存在。據說碑文在雕刻以前會先打草稿，是拿類似平頭筆的道具分兩筆描繪出襯線的造型，因此筆畫中央才會產生自然的凹陷（右圖箭頭部分）。儘管進入到數位排版時代，有些運用於書籍排版的襯線體依舊保有像這樣凹陷的形狀。

只要實際使用平頭筆寫看看，就會更清楚其形成的原因。以右手握筆時，基本上直線筆畫一律是由上往下，若以相反方向書寫的話，筆尖會較難以控制，寫起來也不順暢。

由日本的歐文書法家白谷泉所書寫的大寫字母羅馬體。出自《カリグラフィー・ブック（Calligraphy Book）增補改訂版》（三戶美奈子著，誠文堂新光社授權轉載），中文版《歐文手寫字體課本》由麥浩斯出版。

小寫字母的襯線

古羅馬時期只有大寫字母。現在小寫字母的雛形是經由人們以筆在羊皮紙之類的載體書寫，歷經漫長的歲月逐漸演變，到了 8 世紀左右所形成的字母造型。當時的小寫字母，左上方起筆處就已經有被稱為襯線的凸起造型。小寫字母的襯線與大寫字母的襯線不同，雖然都是用同樣的筆書寫而成，但大寫字母的直線筆畫一定要兩側都有襯線，而小寫字母只在每個字與下一個字的自然連筆處，也就是起筆與收筆的地方才會有襯線（圖 1）。

圖1

Stempel Garamond

Didot

小寫字母的造型並不是直接把大寫字母縮小而已。大、小寫字母造型帶有襯線的地方都不一樣。

圖2

10 世紀後半手抄本中出現的字形

15 世紀後半手抄本中出現的字形

以 16 世紀的鉛字為範本所設計的 Stemple Garamond

以 19 世紀初期的鉛字為範本所設計的 Didot

早在活版印刷被發明以前，小寫字母就已經演變成以能連續不斷書寫的造型為主流了（圖 2）。

因此，儘管後來進入鉛字與數位時代，絕大多數的字體仍然在相同地方留有襯線。也可以說，信手捻來任何一種襯線造型，其背後都有著百年甚至千年以上的脈絡可循。仔細觀察會發現，有的字體雖然大寫字母 C 的襯線是尖銳的，但小寫字母 c 的襯線卻有可能是圓潤的。如果說這部分是圓潤的，那麼其餘類似筆畫也都會是相同的造型嗎？來參考幾款經典字體，或許可以從中找出一些共通的規則也說不定。

如果 c 的收尾造型（terminal）是圓形，
有標記的地方也幾乎都會是圓的。

邏輯上感覺應該與 c 相同，
造型卻意外不同的部分。

crfyajs

Stempel Garamond

crfyajs

Adobe Caslon

crfyajs

Didot

crfyajs

Bodoni

試著相互比對後，小寫字母 c 那圓潤如水滴般的尾端造型，大致上在 r f y 也會有相同的設計，也有 a j 出現不同造型的字體。原本預想小寫字母 c 的尾端水滴狀應該也可以套用在 s 上，但 s 意外地與大寫字母的設計比較接近，具有較為尖銳的襯線。

「試著在比較不常出現襯線的位置加上襯線會如何呢？」若有這樣的想法，或許真能設計出與眾不同、新奇有趣的標題字體，現實中也有幾套這樣設計的字體被用於書籍排版的例子。但實際閱讀後，看起來還是令人感到不習慣，導致精神無法集中在文章內容上。因此襯線的位置，還是以放在如圖例所示的位置為主。

crfyajs Aldus

crfyajs Frutiger Serif

crfyajs ITC Stone Serif

crfyajs Swift

在 20 世紀所設計出的字體，小寫字母 c 右上的尾端不是水滴狀，而是較為平坦的設計。這裡整理出了一些像這樣帶有尖銳與鋒利感的字體。

襯線體的兩種基本風格以及視覺平衡

相信各位已經大致理解襯線位置為何無法任意改變的原因。那假設把襯線當作可交換的零件，例如以 Garamond 做為基底，單把襯線部分換成像是 Didot 這樣極細的襯線，是不是就能做出全新的字體呢？實際這樣做的結果並不理想。事實上，襯線的造型與字母整體的比例是有密切關係且會互相影響，並不能任意替換襯線的造型。

由於襯線算是字體風格樣貌的一部分，因此「襯線」與「字形」之間的關係通常會有這樣的模式：「若是這種造型的襯線，那整體的文字寫法應該是這樣」，反過來說「具有這樣平衡感的文字寫法，應該要用這種造型的襯線」。

接下來就讓我們來認識舊式羅馬體與現代羅馬體，比較一下這兩種特徵好掌握的襯線體風格吧。

舊式羅馬體（Old Style Roman）

儘管舊式羅馬體已經是 500 多年前的設計，造型幾乎沒做任何更動持續使用至今。單純使用大寫字母排列標題，能表現出如碑文般大方且隆重的感覺，使用小尺寸於內文排版時，表現也相當平穩且易於閱讀。

襯線是有著以緩和曲線勾勒出的「弧形（bracket）」（箭頭標記處），多加觀察會發現弧形並沒有左右對稱。

用和緩曲線勾勒出不過於厚重的「弧形」部分。特別注意襯線造型並非左右對稱。

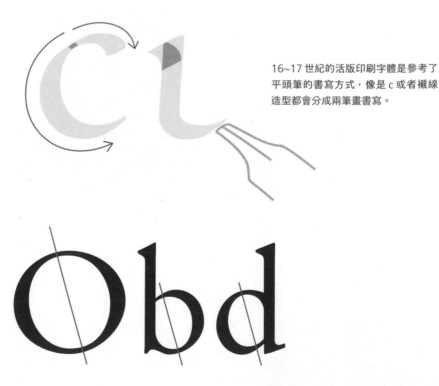

16~17 世紀的活版印刷字體是參考了平頭筆的書寫方式，像是 c 或者襯線造型都會分成兩筆畫書寫。

因為是以平頭筆書寫的字做為底稿，字碗的軸心會自然向左傾斜。

HEOSMRN

小寫字母的上伸部比大寫字母來得高　　如三角旗般的襯線造型　　這裡也設計成三角形　　▬ ：字寬的差異

Bcubpdqstg

Stempel Garamond

比較這排大寫字母後，會發現最寬與最窄的字母之間的落差相當明顯。但 Stemple Garamond 這款大寫 M 可能還算是比較窄的。

HEOSMRN

Bcubpdqstg

Adobe Garamond

也觀察一下 Adobe Garamond。比起 Stempel Garamond，感覺 M 的字寬稍微寬了一些。像這樣「字母最寬與最窄的落差非常大」是這個時期襯線體的特徵。

來試著比較一下大寫字母的寬度。大寫字母 O 的字寬很寬，形狀看起來接近正圓形。M 又比 O 還寬。S 的字寬實際比較後，會發現不到 M 的一半，比例十分修長。此外，大部分的 M 字母呈現「八」字形向外擴張，底部比上半部還要寬。除此之外，筆畫造型不會出現極細的線，設計上的粗細變化也是和緩的。

以 16 世紀法國字體設計師克洛德・加拉蒙（Claude Garamond）所製作的活版印刷字體為基礎，在 20 世紀之後陸續出現了以「Garamond」為名的各種鉛字或數位字型版本。即使離最早的版本已經過了 500 多年的今天，無論是書籍內文或雜誌海報的大標題等皆被廣泛使用，全世界都可以看見其蹤影。

現代羅馬體（Modern Roman）

認識了舊式羅馬體後，接著來介紹有著纖細襯線的「現代羅馬體」。這個字體是以 18 世紀後半開始流行的活版印刷字體風格為範本所設計的。

在日本普遍會以「現代羅馬體」來稱呼這種風格的類別，但在英語系國家似乎將之稱為「新古典風格（neoclassical）」比較多。

襯線極端纖細。

8 世紀後半到 19 世紀流行的活版印刷字體風格，是以銅版印刷的文字做為靈感來源。銅版印刷是以雕刻刀在銅版上雕刻出細細的線（凹版），跟活版印刷（凸板）因為印刷方式的不同，兩者的字體設計無法一模一樣，但鉛字版本的字體依舊保有纖細的氣質。

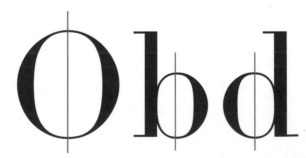

跟舊式羅馬體一樣，具有承襲書法筆跡的粗直線筆畫，但造型並沒有被書法筆跡影響太多，字碗的軸心是左右對稱的。

HEOSMRN
Bcubpdqstg

小寫字母的上伸部與大寫字母幾乎等高　　　襯線角度為水平或接近水平　　　直筆與橫筆十字交叉

▬：字寬的差異

Didot

和舊式羅馬體相比，字母之間的字寬落差較小。試著翻回前頁對照 Garamond 的範例字樣，想必會對 M 與 S 在比例及視覺平衡上的落差感到吃驚。

HEOSMRN
Bcubpdqstg

Bodoni

與 Didot 一樣以同時期的鉛字為範本所設計的 Bodoni，在字寬上的變化傾向也一樣。把舊式羅馬中字寬超大的字母變得較窄，反過來也將字寬窄的字母調寬，整體字寬有平均化的現象。

這樣的設計是受到銅版印刷的雕刻字所影響，大寫 O 的字寬偏窄且左右對稱，對照下會發現 S 的字寬與 O 差不多。M 的直筆底部沒有向外側擴張，是垂直的。筆畫的線條粗細變化非常大。這裡做為範例的是數位字型 Didot 和 Bodoni，兩者都是以 19 世紀初的活版印刷字體做為範本所製作的字體。其實原本 Bodoni 所參考的鉛字原型更饒富韻味，但 20 世紀初複刻時被修整成俐落的直線，後來的造型就成了現在人們對於「Bodoni」的既定印象。

被用在時尚雜誌封面和高級珠寶廣告裝飾字上的纖細羅馬體。極為纖細的襯線，以大尺寸的字級來呈現，魅力更能被展現出來。

到這裡大家應該已經了解到，襯線的造型差異並不只是文字筆畫一個零件設計的不同，而是從文字骨架裡就有各種差異。一套字體要達到整體的視覺平衡，與襯線造型及符合脈絡的合理造型等皆有必然的關係。

襯線與字間調整（spacing）的關係

不論是設計字體或是使用字體，字母與字母之間該如何排列，常是個令人費心的問題。特別是襯線字體，會發生相鄰的字襯線部分過近，甚至不小心就相撞疊在一起的情況。這時該以什麼為基準去判斷處理呢？需要避開還是其實重疊也沒關係？接下來用 Didot 這套字體為例，來試排看看以下幾個單字吧。

字距調整（tracking）設定值 -75

DINING KITCHEN

將字距調整設定值設為 -75 時，襯線彼此之間都碰觸在一起且過於緊密。由於閱讀上會比較吃力，因此不太建議這個作法。而且大寫字母的襯線全都連結在一起的話，會很難分辨出文字的邊界在哪。

大小寫字母混排的字距調整為「預設」，字間微調（kerning）設為「自動」

DINING KITCHEN
Dining Kitchen

上排範例為字距調整設定為 +25，字母整體拉開了一些距離。下排由於是大小寫字母的混排，所以不做任何字距調整而直接採用預設值。這是因為跟只有大寫字母的情況不同，如果小寫字母的字距太鬆散反而會打亂節奏，導致閱讀性不佳的結果。

常常會看到 Adobe Illustrator/InDesign 的使用者，不小心開啟了「視覺（optical）」這個功能，導致節奏感凌亂的標題字就這樣流到市面上。其實 Adobe 官方的 InDesign 日語版線上使用手冊＊，也有針對此功能做出說明與建議：「視覺」功能這個選項是「當選用的字型沒有內建字間微調群組（kerning pair）的設定，或者想在同一行中混排兩種以上字型或不同文字尺寸時，針對上述排版情境使用的功能」。所以如果排版時只有運用單一字型與單一尺寸排出單字或整篇文章，就不建議套用「視覺」這個功能。

＊參考網頁：

日文：
Adobe InDesign 日本語版チュートリアル「文字組関連編　カーニング、字送り、文字ツメの違い」
https://www.adobe.com/jp/print/tips/indesign/category9/page3_1.html

Adobe InDesign 日本語版チュートリアル「InDesignで文字間隔（字送りとカーニング）を調整する」
https://helpx.adobe.com/jp/indesign/how-to/adjust-letter-spacing.html

中文：
Adobe Illustrator 使用手冊「關於字間微調和字間調整」
https://helpx.adobe.com/tw/incopy/using/kerning-tracking.html

由於套用了「視覺」功能導致文字節奏感崩壞的例子

太開了　　　　　　　　太開了　　　　　　因為「視覺」功能導致過於緊密
　　　　　　　　　　　　　　　　　　　　太開了

YVELYN & TRAVYS

套用「視覺」功能的範例，Y–V 之間被分開了。不過光憑襯線之間的距離做判斷會太過草率。請觀察整個單字，應該能察覺到 YVE 與 ELY 的緊密度是有落差的。

V–Y 之間相當開，使 AVY 之間的視覺平衡感失調。

字間調整為「預設」，字間微調設為「自動」

YVELYN & TRAVYS

如同前面的範例所示，遇到只有大寫字母的排列組合時，字母之間通常拉開一些距離比較好，但這裡先實驗性地以預設值來檢視其效果。在預設值下，Y–V 之間襯線雖然會相互重疊，但不會感到難以閱讀。因為讀者其實都是透過襯線以外的部分，尤其是較粗的筆畫來讀取文字，所以會忽略襯線交疊這點。像是 YV 這樣有傾斜筆畫的字母比鄰而居時，建議以保持節奏感為優先，即使襯線些微撞疊也沒關係。

03　草書體（script）

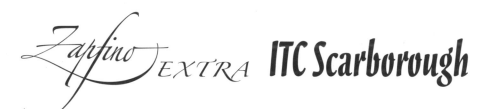

草書體的靈魂就是流暢度與節奏感

草書體是能從造型中感受到運筆書寫的字體。其實草書體的設計不一定要字字相連，只要是能感受到手寫字韻味的字體，都可以稱為草書體。

也許你會覺得這個字體「只有字寫得漂亮的人才做得出來吧」，但市面上有名的草書體字型中，有非常多並不是歐文書法家所設計的。換個角度想，草書體本來就是要表現筆跡獨特性，透過每個人不同的表現方式，才能有不一樣的特色。

首先將基礎知識牢牢記住，接著我會展示一些優良的字體範例，最後再來嘗試設計看看吧。我會詳細說明後半段的每個例子，透過這些例子讓大家能理解基本的法則。

首先最重要的關鍵字是「節奏感」。當我們拿鉛筆或鋼筆流暢的描繪波浪狀時（如下圖），就能感受到一種如同用一定步伐走路、跑步的流暢度與節奏感。設計草書體的重點，就是要駕馭這種連續動作的感覺。

以這三個例子來看，各別展示「單個小寫 n」還有「同一個 n，連續三個接在一起」的樣子。n 除了左下角的轉折處外，其餘都是圓滑的曲線。接下來請好好觀察這些圓滑的造型。

①

最上排的例子是將圓滑感表現到最大，線條的傾斜也沒那麼明顯。這樣的字感覺書寫節奏緩慢。相反的，最下排的例子是曲線弧度較尖銳，傾斜度也較大。

像這樣不同的線條，會傳達出什麼訊息呢？是不是會覺得最上排的字，看起來像是剛學習寫字的小朋友所寫出來的字，而最下排的字像平時就有在寫字的人寫得非常快速且流暢的樣子，年齡感受上會是大人的字。從這裡可以發現，光是簡單改變書寫的傾斜角度或圓滑度，就能呈現出文字的各種表情。

②

與圖 1 是完全相同的排列，不過字母並沒有相連。只單純描繪出「字母」而省略了「字母間相連的筆畫」。不過視覺上還是能追隨上一個筆畫的運筆軌跡，就像是書寫過程中筆尖有一度離開紙後再接著書寫的感覺，所以還是保持一定的流暢感，整體給人的印象與 1 的範例大致相同。

n nnnn

❸

如果筆畫粗細落差很大,可以把銜接下一個字的筆畫末端埋進下一個字的筆畫中。實際使用此設計手法的字體會在 74–75 頁介紹,可以參考看看。

? n nnn

❹

流暢度不佳的例子。字母造型雖然與圖 2 中央那排一樣,卻因為排得過於擁擠,導致字與字之間完全不在運筆的動線上,視覺上也無法追隨到上一個筆畫的運筆軌跡。

n nnnn

❺

這也是流暢度不佳的例子。單看一個字可能無法察覺,但文字連續排列時,會發現書寫方向在銜接處突然改變,打斷了運筆的流暢感。

nmn nin

❻

雖然左側圖例筆畫的銜接處流暢相連,不過卻失去了節奏感感。n 的字寬沒有問題,但 m 就被擠壓過度了,而 i 的字寬太大。如同一開始提醒大家注意的,「如同用一定步伐走路或跑步般維持節奏感」是非常重要的事。製作歐文字體時,無論是設計草書體或是其他風格都一樣,請務必捨棄把所有字母都設計成一樣寬的「方塊字」這樣的錯誤觀念。

nmn
nmn nin non

❼

這範例中的 m 是以波浪般的 n 字寬為基礎,用兩個波浪的寬度去繪製而成。請留意字母內部的空間(灰色)與字母前後銜接處的空間(橘色)大小有一定差距。像這樣字母內部空間較大並且傾斜角度較小的設計,會給人一種緩慢書寫的感受。字母 O 的內部空間也與 n 的空間差不多大。
除此之外,這範例中「字母」與「字母間相連的筆畫」兩者的空間面積也有相當大的差距。總而言之,「字母」空間設計得稍大,然後文字傾斜程度較小,就會給人一種緩慢書寫的感受。

nmn
nmn nin non

❽

同樣維持一定的節奏感,但給人書寫速度更快的感受。像這樣傾斜幅度較大的草書體,灰色與橘色的空間面積會幾乎相同。雖然會導致字形比較難辨別,但這樣也更有大人所寫的字的味道。

⑨

先不論字母相連部分曲線的流暢度與節奏感，這裡想與大家討論的是「這個字能這樣寫嗎？」圖例 en 與 on 的連字造型是只在腦海中思考過的結果。實際拿筆書寫的話，就能馬上感覺到連筆的「不合理」之處。為了避免這樣的情況，請拿筆嘗試書寫幾次，再從中挑選出合理的連筆造型。這不需要到精通書法，任何人都可以做得到。

從點開始書寫，
接著一口氣寫完 n

⑩

這是連字造型合理的 en 與 on 的範例，像圖示這樣一口氣寫完兩個字，較容易設計出標準且合適的連字字型。留意不同字母與 n 相連的銜接處，書寫時刻意將筆畫從同樣的角度與位置去連接會比較好。若想設計 on 的連字造型，也只要在書寫 o 的時候一邊留意接下來 n 的起筆處，就能順暢連接過去。

回到一開始的起始點，
第二筆直接一口氣寫完 n

從點開始書寫，
第一筆先
寫一個 c 形

從標記點的地方開始，
接著一口氣寫完 n

⑪

這裡示範的是不同版本的連字造型，對於歐文書法筆法有概念的話，會較容易理解的進階造型。在這個案例當中，接續在 e 與 o 後面的字母 n，都採用了不同的字形。字型中要另外收錄這些造型不一樣的替換字符（alternates，意指同一個字母的不同設計），提供除了原本標準字形 n 之外的其他選擇。當然不光只有 en 或 on，有許多字母組合也都有像這樣不同的連字寫法，可以多參考歐文書法的相關書籍，從中汲取帶有豐富運筆變化的字形，幫自己的設計增添魅力。

製作草書體時常遇到這種情形：——將設計好的字母全部列出來之後，發現還是沒有流暢地相連在一起。為了讓製作過程更有效率，描繪、打稿腦中想像的成品等事前準備是相當重要的。接下來讓我們參考現有的幾款草書體，來學習它們的筆形與運筆脈絡，以及銜接處的造型結構吧。

草書體字型中，有些字母之間會互相以細細的銜接線相連在一起，另外有些則不帶有明顯的銜接線。帶有銜接線的草書體中，Commercial Script 以及 Snell Roundhand 等是繼承了銅版印刷（參考 64 頁）的字體，所以也被稱作「Copperplate Script（銅版草書體）」，是具代表性的正式手寫字體。

線段與線段相接的草書體

Commercial Script

a eu n o n

naneninunon

Handwriting

wri ing rox

Mistral

a e u n o n

naneninunon

Handwriting

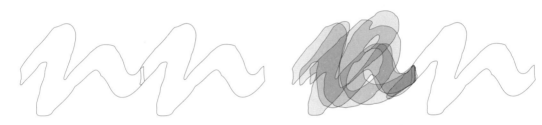

wri ing rox

w並沒有與下個字銜接　　　　　　　　　　x是從右上方回筆的造型

整齊規矩的 Commercial Script 和充滿躍動感的 Mistral，兩者共通點是每個字母都帶有細細的銜接線。字母的主要筆畫（像是 n 由上往下書寫的筆畫）會比較粗，而由下方往右上方運筆的線段則逐漸收細。注意看小寫字母的左側有纖細的銜接線，字母右側也會往右上方伸出連接下一個字母細細的銜接線。最後形成的造型像是筆完全沒有離開紙張，連續書寫出一排字的感覺。

在符合「筆畫相接處得是固定的」這個條件下，Mistral 還是能給人躍動感的印象。除了保留了簽字筆書寫的自然筆跡輪廓之外，主要原因還有字母的大小與上下位置經過相當巧妙的安排，排版效果會以舒服的節奏上下擺動。注意「Handwriting」的 w 和 r 之間的處理，有些字母的造型是刻意不與其他字銜接。

銜接線嵌入下個字母筆畫的草書體

Snell Roundhand

aeuno n

naneninunon

Handwriting

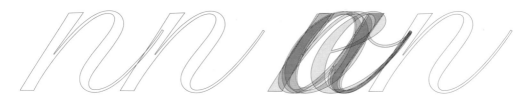

Commercial Script *wri*

Snell Roundhand *wri*　由於與下個字母的銜接處較高的關係，
w 到 r 的連筆較流暢且合理

與前一個 Commercial Script 一樣屬於銅版草書
體的 Snell Roundhand，字母左側並沒有銜接線
的設計，取而代之的是將字母右側的銜接線往右上
方伸長些。來比較一下排成單字「Handwriting」
時，w–r 之間兩套字體的處理方式。Commercial
Script 的 w 右側銜接線是特別往下拉到很低的位
置再往右上方提高，而 Snell Roundhand 因為沒
有左側的銜接線，所以不用特別往下拉就能輕鬆連
結下一個字。

Zapfino Extra

a e u n o n

naneninunon

Handwriting

Zapfino Extra 在字型開發過程中有特別透過軟體設定組合連字（ligature）功能，留意 n 和 i 在這串字中前後造型不一樣。

Handwriting

ng 的連字

替換字符

ri 的連字

可透過排版軟體中的字符（glyph）面板，手動挑選字母與連字造型，排列出像這樣的自訂樣式。

wri ing rox

如果把單字拆成各三個字母時會有不同的結果。w–r 的銜接造型非常流暢漂亮。

Han dwriting

手動選擇字符造型時要小心不要破壞字串的節奏感。像這個圖例中 n 的替換字符，使用於單字最後一個字母才是較適合的作法。

再看一個小寫字母左側沒有銜接線的草書體 Zapfino Extra 的例子。前面介紹過的草書體都是一個字母對應一種造型的設計，但這款字體每個字母都有設計好幾種造型可做替換，並利用字型檔的 OpenType 功能依據使用者輸入的前後字母自動挑選出最適合的字母造型。也可以透過字符面板（參考 147 頁）挑選喜歡的字符造型，排出自訂的樣式組合。

沒有銜接線的草書體

ITC Scarborough

a e u n o n

naneninunon

Handwriting

wri ing rox rox

ITC Scarborough 並沒有銜接線的設計,只有 r、o 等字母的右上角有回鋒的轉筆造型,讓運筆軌跡有銜接到下一個字母左上的起筆處,營造出連字的視覺效果。如果每個字母都要加上這轉筆造型的話,效果就過於繁瑣了。經過縝密計算後,讓每個單字中只有一個左右的字母帶有這樣的設計,藉此保持視覺上的連字效果。總結來說,就算是不帶有銜接線的草書體,為了營造出排版後的躍動感,可以在筆畫設計上多下一點工夫,試著將運筆軌跡的脈絡融入造型之中。

大寫字母

草書體的大寫字母在字形寫法上有非常豐富的可能性，尤其是銅版草書體這種特別具有裝飾性的字母在造型上會更加多樣。其中 ITC Elegy 就以風格華麗具裝飾性的大寫字母知名。不過這樣的銅版草書體，最好不要全使用大寫字母排標題或單字，要小心避免產生讓人無法閱讀的效果。

Hamada 是歐文書法家蓋諾・高佛（Gaynor Go-ffe）與我協力設計出的字體。大寫 C 運用了在 71 頁的圖 11 中，將 e 分兩筆寫的書法筆法，但刻意將兩筆分開不做結合，做為裝飾性的設計巧思。小寫字母雖然沒有細細的衛接線，但請留意 g 的收筆與 r 的起筆其實有在同一個運筆軌跡上隔空相連。最後像是兩個小寫 l（L）重複時會有疊字的連字造型（參考 148 頁）等，為了讓人感覺彷彿是真的手寫字，在造型設計中加入不少巧思與調整。

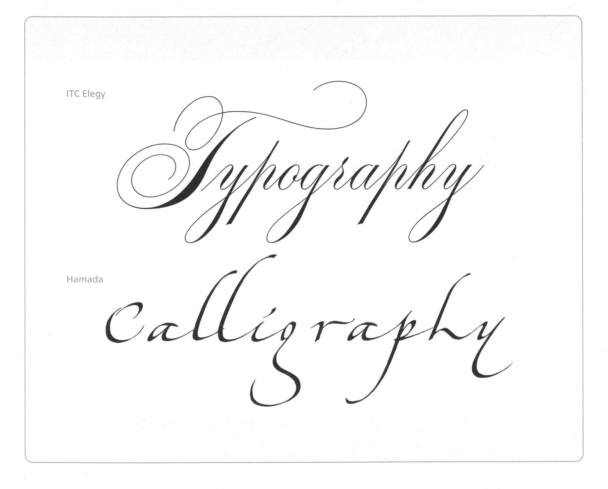

ITC Elegy

Hamada

到這裡已經欣賞了許多草書體的排版範例，是否有注意到每個範例中僅有第一行會展示一個個字母拆開來看的樣子，其餘示範中會混排小寫字母與許多字母，或是排出一串字母做為展示。如我一開始所闡述的，草書體的靈魂在於「流暢感與節奏感」，為了讓大家能好好觀察這點才特別這樣規畫。相信大家在找尋創作靈感時都會拿筆在白紙上構思草稿吧（idea sketch），請記住畫草稿時也不要按照 abc 的文字順序，試著先選自己喜歡的單字片語吧。舉例來說，如果是寫「typography」，多留意 o 字母前後的衛接感是否良好，然後從中挑選出帶有最佳流暢感的造型。畢竟字體設計的最終目標，在於排版成單字後的面貌。

將刺眼的筆畫尖端修成倒角

設計草書體或手寫風格的字體時，如果僅用一個貝茲曲線錨點（anchor point）拉出筆畫尖端的話，往往會做出令人眼睛刺痛且不沉穩的尖角造型。工業產品與家具都會將尖角的部分修成「倒角」，營造出較順暢的手感。其實字體設計也需要顧慮到這點，視情況進行類似的視覺修正。文字使用倒角的手法普遍有兩種：將單一的錨點增加為兩個，或是把尖角處稍微導圓。

1
尖端處只有一個錨點，這樣的細節做為字型的一部分會讓人感到不舒服。

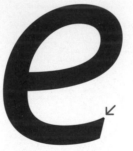

2
將筆畫尖端的尖角處，從單一錨點增加為兩個，做出倒角範例。

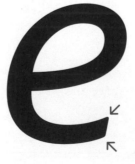

3
將角落稍微導圓的方法。以此方法進行倒角的實例可同時參考 141 頁 DIN Next 的設計解說。

字體設計的隱藏版密技

01 ｜視覺修正的隱藏版密技｜

02 ｜曲線與義大利體的隱藏版密技｜

03 ｜製作壓縮體時非常有用的密技｜

01　視覺修正的隱藏版密技

錯視是設計工作者在製作階段很容易忽略的陷阱，以為以相同粗細的筆畫所造出的字就「應該」看起來正確，兩條線交叉擺放後就「應該」看起來是相連的。由於設計師明白自己的創作過程，難免會認為造型沒有問題，但若將成品呈現給他人觀看，往往會發現看起來不如預期。

有許多技巧與祕訣能避免落入這樣的陷阱。只不過大多數的視覺修正，其調整幅度都細微到不容易讓人察覺，所以要是沒有清楚點出哪些地方有調整過，很容易會漏掉重要的細節。我接下來會列舉許多實例，相信這些技巧對於標準字設計也會有所幫助，因此在這裡一口氣和各位分享

1

橫筆要做得比直筆細　

認識基本錯視 ▶ p.12

相同粗細的筆畫，直筆與橫筆會帶給人不同的視覺感受，橫筆看起來會比較粗。將橫筆做得比直筆稍細，兩者看起來才會相同。至於要調整多少，只能說是「一些」，無法具體說出「多少百分比」，因為根據筆畫粗細等條件不同，要調整多少也不一樣。因此不要糾結於數值，最好的方式就是目測。
像圖 1 這種極粗的筆畫，假使不調整，讓直筆與橫筆的粗細相同（左），橫筆會顯得太粗而突兀。如果是這樣的字重，橫筆可以比直筆減少 20% 左右的粗度（右），視覺上的平衡感會比較好，但收細的程度仍會視情況有所差異。
像圖 2 這種極細的情況，不調整（左）也沒關係。如果硬是將橫筆減少 20% 左右的粗度（右），粗細差異反而突兀。再強調一次不要太依賴數值，一定要透過眼睛所見進行判斷。

圖1

圖2

2
故意錯開筆畫的交叉處

認識基本錯視 ▶ p. 13

圖 3 貫穿粗筆的細筆看起來沒有相連，是典型的錯
視例子。為了證明兩側的細筆實際有相接，左圖將
細筆外緣加上白邊，與去掉白邊的右圖比較一下，
是不是覺得右圖感覺沒有接在一起呢。圖 4 左邊範
例中大膽地將細筆進行錯位處理，調整到看起來感
覺相接為止。而錯位的調整距離，會因為筆畫的粗
細與角度而有所變化。

圖3

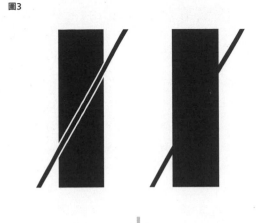

圖4

3
下半部做得比上半部大 H

認識基本錯視 ▶ p. 13

圖5　　　　　　　圖6

如圖 5，製作兩條直筆與一條橫筆的 H 時，如果
把橫筆置於直線正中間，會讓 H 看起來頭有點大
（左）。圖 6 的視覺修正運用了左頁範例 1 的訣竅，
調整時把橫筆的底部減細，而沒有微微將橫筆往上
移動。最終結果會讓下半部的空間較大，藉此達到
視覺的平衡感。

同樣的手法在拿捏 B E K S X Z 等字母的上下平衡
時也能應用，讓下半身稍微大一些，就可以帶來安
定感。

4

減輕相交重疊的部分

認識基本錯視 ▶ p.14

學習了前面的密技後，製作字體時要如何實際運用呢？讓我們看看接下來的例子。像是 A 或 V 等字母，因兩條筆畫相交所產生的銳角，其粗細是需要微調的。圖7中的 V 是以兩條斜筆相交而成，粗筆相疊處會形成一塊看起來過於厚重的三角形。V 的右側用紅線標記出重疊處的高度，以及用灰色三角形展示重疊面積的大小。圖8左圖，是將內側相

交的起始點往下降，減少重疊的面積大小，避免視覺的灰度偏黑。此外像圖8右圖將兩條筆畫稍微分開，也是有效減少重疊面積的作法。

除了大寫字母以外，像小寫字母與數字也會在兩條筆畫交叉或交接處產生需要微調的銳角。圖9、圖10將示範單純以直線構成的 X 與 K，視覺修正到完成文字設計的所有過程。

圖7

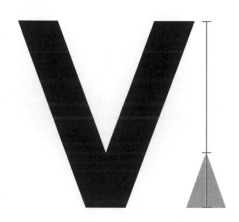

圖8

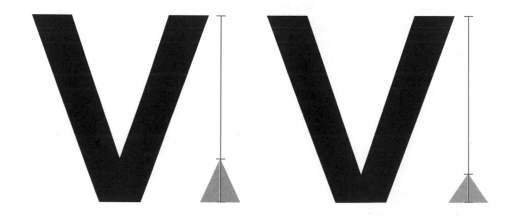

82

圖9

①
於正中央相交的兩條斜筆。伸出去的四肢看起來沒有互相銜接，還需要一些修正，才能讓整體造型看起來像是「文字」。

②
因為是斜筆，可以用密技2的技巧使筆畫的交叉處錯開。左圖將錯開的量以白邊呈現。可以看出調整後的造型看起來筆畫已經相連，不過頭還是有點大。

③
將交叉處的錨點往上移動，藉此讓下半部空間變大、上半部較小。這樣一來上下的平衡感變得比較穩定，不過中央形成的交疊面積還是有點過大顯得厚重。

④
把筆畫相接的內側稍微修細後的造型。上下筆畫的粗細故意不統一。因為下方筆畫較長的關係，筆畫底部需要稍微加粗。

圖10

 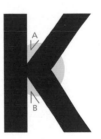

①
斜筆的重疊方式太粗糙，導致灰度過重。

②
只要將兩條斜筆往右移，就能減輕灰度。

③
將交點往上移動能改善上下的平衡感，但移動後使得角 B 變成比角 A 還尖的銳角。K 的腳看起來也有種緊縮且彆扭的感受。

④
將腳往右伸，讓角度舒緩些。往內削減一點標示為三角處的厚度，造型上會更簡潔清爽。雖然 V 和 X 的調整方式都是將筆畫左右對稱地均等收細，但遇到直筆時，不建議把左側收細成楔型，不只過於突兀，之後與其他字母的協調度也會下降。因此這裡只對斜筆進行調整。

也有這樣組合斜筆的處理方式。同樣是為了減少筆畫重疊過黑的方法之一。這種造型的 K 與 19 世紀的風格（19 頁）相配，可以根據自己想呈現的字體氛圍，選擇不同造型。

5
看似彎曲的直線不如就調成曲線

認識基本錯視 ▶ p. 14

圖 11 是在設計數字 0 或大寫字母 O 等字需特別留意。把圓對半切開的兩個半圓弧與兩條直線接起來，好像就能輕易設計出 0 這個數字，但其實沒那麼簡單。當較長的直線連接曲線時，兩線段相接處會產生突然折到且往內側彎曲的錯覺。明明是直線看起來卻像向內凹陷，而且曲線起始處也有微微凸

出的感覺。遇到這種狀況該如何進行視覺修正呢？我們來看一下 DIN Next 和 Eurostile Next 的實際範例。一眼望去感覺像是直線的地方，其實是有些弧度的曲線。由於錯視是往內部方向收縮，向外凸出的曲線設計剛好平衡了內凹的感受。是保留幾何感，除去不自然感受的修正技巧。

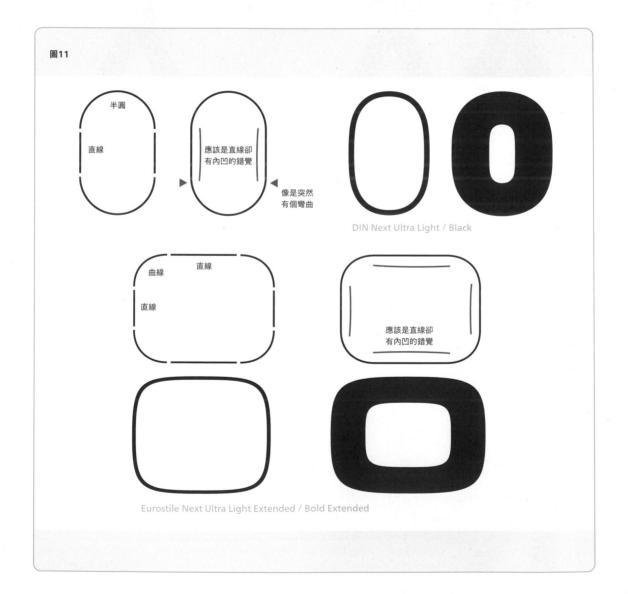

圖11

DIN Next Ultra Light / Black

Eurostile Next Ultra Light Extended / Bold Extended

圖12

①

那麼，如果用兩條直筆與兩個拱形組合出像 O 的造型會怎樣呢？

②

單純組合由圖 1 分解出的部件，沒有經過任何調整的樣子。被上下圓弧夾住的直線，會有往內凹陷的感覺。

③

圖 2 造型左半邊的貝茲曲線與錨點。中間的線段部分因為是直線，所以並沒有方向控制點。

④

將正中間的線段從直線調整為向外側稍稍膨脹的曲線。雖然只展示左半部的貝茲曲線錨點，但右半部也是一樣的。由於水平方向的筆畫看起來會稍粗，所以要稍微調細修正。

⑤

到這裡，總算把造型從「僵硬的幾何圖形」轉變為看起來「舒服且穩定的文字」了。

6
比起普通圓弧，往四周稍微拉一下會更好

認識基本錯視 ▶p. 15

圖12聚焦於調整直線，這裡我們來看一下曲線的品質。圖13是將圖11最一開始的圖形旋轉90度的樣子。曲線的右端雖然是對切的半圓形，但卻感覺有點尖、不太圓滑。由於這個錯視的影響，導致

曲線似乎不夠飽滿。下面是將圓弧頂端往內收，讓造型上較為平穩的調整範例。雖然直線到曲線的轉彎處還有調整空間，不過已經大幅改善了整體給人的印象。

圖13

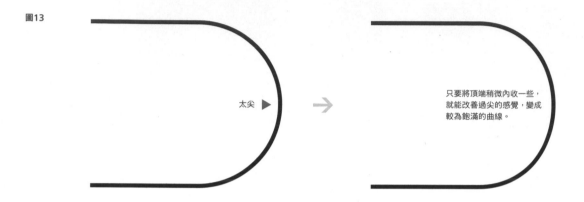

太尖 ▶

只要將頂端稍微內收一些，就能改善過尖的感覺，變成較為飽滿的曲線。

錯視的修正　直線—曲線

圖14

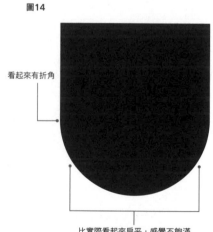

看起來有折角

比實際看起來扁平，感覺不飽滿

A

B

感覺像是「圓體」的筆畫尖端，但其實單純以直線與半圓結合並無法做出平穩好看的造型。（譯註：在 Illustrator 中將線條加粗套用圓頭筆畫時，也會做出像這樣不太好看的筆形）接下來會示範如何修正像這樣「銜接處看起來不圓滑」以及「頂端部分看起來太尖」的錯視，範例中只有畫出筆畫左側的貝茲曲線錨點及方向控制點，但記得右側也要調整到左右相對應的位置喔。

圖 A 是尚未調整前的樣子，可與調整後的造型互相對照。直線與曲線連接處的錨點位置維持不變，只把方向控制點往下方稍微拉一點試看看（圖 B），這樣一來銜接處不平滑的感覺就消失了，但卻造成稍稍被擠壓的膨脹感。距離讓人看起來是「直筆與半圓形單純組合」的幾何（geometric）造型，還有最後的磨圓步驟要進行。

86

❷

為了消除膨脹感，先把直線與曲線交接處的錨點稍微提高，讓曲線的起始處稍微提早一點。接著再把方向控制點稍微拉低，抵銷頂端太尖的感受。最後完成的造型如圖 C，不僅銜接處看起來圓滑舒服，也保有幾何的俐落感。

具有「張力」的曲線

圖15

試著好好觀察，使用繪圖軟體將正圓形寬度壓縮 50% 後的橢圓形，應該會覺得這個橢圓形看起來有點太尖。經電腦運算後的造型，雖然精準卻沒有「張力」，若要成為文字造型還需加以調整。最右邊的圖例是用這個橢圓形，複製放大後再重疊所設計出的數字 0，也就是說左邊的黑色橢圓跟 0 內部的白色橢圓是一模一樣的形狀。應該可以看出不僅缺乏安定感，看起來也不像是文字的造型。

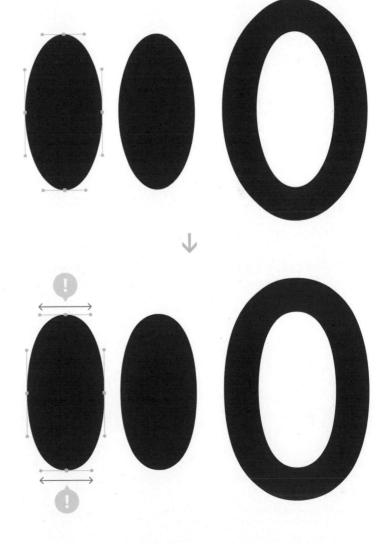

不需要改變錨點的位置，只需把水平方向的方向控制點往左右稍微拉長，就能做出具有安定感的橢圓形。

圖16

圖17

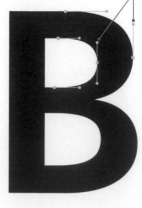

透過方向控制點
調整「張力」

這個「調整橢圓」的手法不只數字 0，還有很多地方會運用到。左邊是把與 圖15 相同的橢圓貼到數字 6 的內部做為白色部分，右邊是調整後的橢圓形。經過調整後的橢圓果然還是因為具有「張力」，給人的感覺較為穩重。

這是「調整橢圓」的第二種應用，橢圓形切半後的造型在字體設計中也不少見。訣竅是將曲線頂端錨點的方向控制點稍微拉長一些，營造出「張力」。

7
將銜接處進行圓滑的處理

認識基本錯視 ▶ p. 15

前面示範過的數字 0 與字母 O，製作上是把直線替換成稍微彎曲的曲線，而 DPR 這些字母，則是要把直線跟曲線結合。就像在密技 5 介紹過的，當直線與曲線相接時要避免發生「突然折到且往內凹的錯覺」。以下會示範例中典型的 P，說明如何進行「錯開外側與內側的曲線銜接點」這個精細的密技。

圖18

❶
用一條直筆、兩條橫筆和半圓，嘗試組成字母 P。

❷
看起來像是用零件東拼西湊，給人非常生硬的感受。

❸
使用密技 6，把半圓的頂端（內外側都要）往回收一些，消除曲線過尖的不自然感。

④

在微調曲線前,先用密技1所教的方法把橫筆稍微收細。在這裡是將上下兩條橫筆都從內側刨掉一些。

⑤

在這裡就輪到密技7出場了。圖例中只示範上半部。首先將錨點(藍色方形標記)往左邊移動。上半部是移動後,下半部則是調整前的位置,可以比較看看位移的程度。

⑥

因為步驟5移動後產生變形的曲線弧度,只要一口氣將貝茲控制桿與方向點往右邊拉長,恢復曲線應有的張力就沒問題了。這樣調整後的造型比起圖4更具有安定感。

推薦範例:1

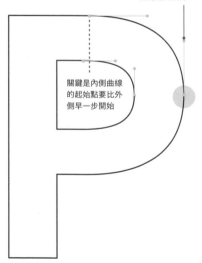

在弧度較大這側,將曲線頂端錨點的方向點往和緩曲線的部分向上拉伸,就能順利帶出圓潤飽滿的曲線。

關鍵是內側曲線的起始點要比外側早一步開始

推薦範例:2

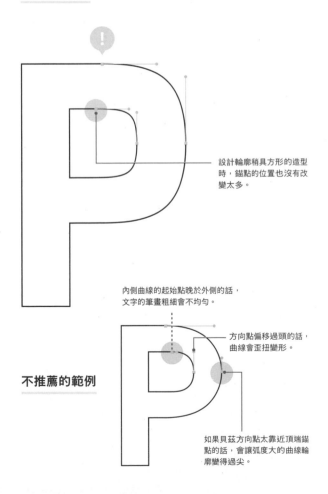

設計輪廓稍具方形的造型時,錨點的位置也沒有改變太多。

內側曲線的起始點晚於外側的話,文字的筆畫粗細會不均勻。

方向點偏移過頭的話,曲線會歪扭變形。

不推薦的範例

如果貝茲方向點太靠近頂端錨點的話,會讓弧度大的曲線輪廓變得過尖。

圖19

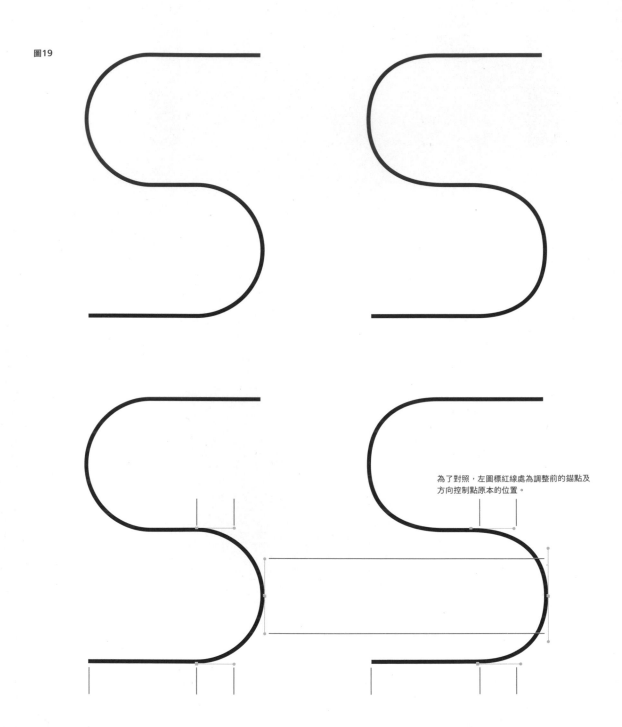

為了對照，左圖標紅線處為調整前的錨點及
方向控制點原本的位置。

這是以圓弧與直線做出的 S，銜接點看起來似乎有折角。為
了讓大家知道下方圖示針對哪些地方做了更動，所以用藍色
標出 S 下半部的錨點與方向控制點。

為了營造文字的安定感進行視覺修正的範例。先使用了密技

7（88頁）曲線銜接處的平滑技巧，再用密技 6（86頁）曲
線頂端調整，最後再用密技 3（81頁）將 S 的正中央稍稍提
高一些。

錯視的修正　曲線─曲線

以兩個對稱半圓弧結合成波形後再轉90度做出的S，是調整難度較高的雙曲線組合。只將兩個半圓接在一起的圖形會嚴重往左傾斜，導致看起來不像S字母。所以首要的修正是將整體往右邊傾斜。但右傾後，輪廓上的錨點與控制桿會變歪，為了讓曲線的後續調整較為容易，要將輪廓線水平方向的最左與最右端，還有垂直方向的最上與最下端的位置都加上錨點，最後再把多餘的原錨點刪除。

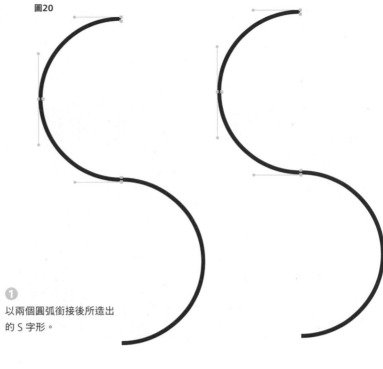

圖20

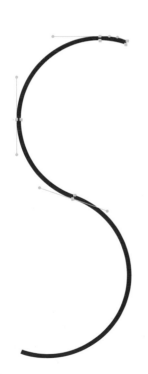

❶
以兩個圓弧銜接後所造出的S字形。

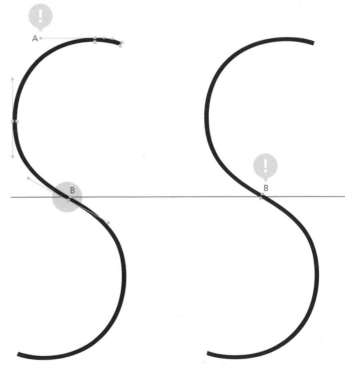

❷
往右傾斜後，在水平與垂直方向端點的位置加上錨點。

❸
把標記A的方向控制點伸長。再將中央銜接處B左側的方向控制點往上提，藉此將曲線調整得圓滑平穩些。

❹
由於S的頭部看起來過大，要用密技3的手法把下半部稍微加大，以營造出安定感。

字母 S 的調整

Frutiger Bold

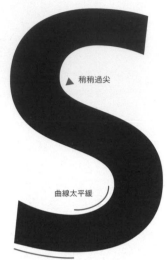

稍稍過尖

曲線太平緩

末端曲線向下變形

這裡的大寫字母 S 是長銷字體 Frutiger Bold 早期的舊版本。這個版本歷經實體原稿數位化，以及後續格式變動等過程的影響，字母曲線的品質開始劣化並產生一些歪扭變形的部分。

Neue Frutiger Bold

新增錨點

這是新版本的 Neue Frutiger Bold，替換後的曲線不僅具有「張力」而且比較沒有破綻。這是原字體設計師阿德里安‧弗魯提格（Adrian Frutiger）先生與我，花費一年以上的時間，幾乎將字型中所有文字曲線都整修過的復刻成果。我將 S 字母正中間較長的曲線部分加上錨點，這樣一來會讓曲線的調整變得容易許多。舉例來說，當我們調整文字的下半部時，位於正中央錨點以上的曲線就不會被影響到。

圖21

Frutiger Bold　　　　　　　　　　Neue Frutiger Bold

如果覺得很難看出曲線哪裡有不穩定的地方,可以把文字黑白反轉來訓練自己的觀察力。留白的造型其實對於字體設計來說非常重要,也就是當我們列印文字後,黑色筆畫以外的「白色」部分。如果只專注在黑色的部分,往往會因為「能讀懂就沒問題了」這樣的想法,忽略了造型與曲線的品質。當然對於一般讀者來說,本來就是透過黑色的部分進行閱讀,若白色部分也能具有美麗的「張力」,會讓文字整體亦即黑色部分更加洗鍊,就算將文字尺寸放得很大,也能使人賞心悅目。

請務必拋棄「直筆做出的造型就應該是直的」或「圓弧切開的曲線就應該很漂亮」這樣的錯誤觀念,考慮到造型在別人眼中會產生怎樣的感受才是關鍵所在。相信大家都曾經有過一直將注意力放在同一條線上,反而覺得奇怪、愈看愈看不懂的經驗吧。如果遇到這種情況,可以把字列印出來,試著將紙張左右翻轉或旋轉90度後再觀察看看,應該會比較容易達到「從第三者角度觀看」的效果。

為了達到視覺上的一致感而出線

認識基本錯視 ▶p. 16

請觀察一下圖 22，應該可以看出兩條參考線中的三個圖形有著相同高度。但如果去除參考線，同樣的圖形三角形與圓形看起來是不是比較小呢？其實這也是錯視的現象。

圖 23 是試著將同樣的現象對應到字體設計。使用與圖 22 正方形、三角形、圓形造型相近的 Futura Medium，並特意將字母調整成高度一致。結果就是 A 的頂點看起來偏低，而 O 整體看起來偏小。

圖 24 是設計字體時，實際出線多少的示意圖。可以看出 Futura Medium 的大小寫字母，以及字重更粗的 Neue Helvetica 85 Heavy 都有超出線外的調整。

圖22

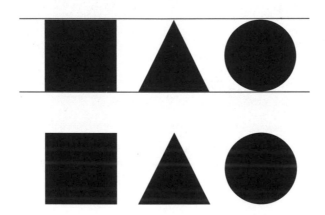

垂直高度完全一致的三個圖形，結果三角形與圓形看起來都比正方形小。

圖23

HAHO

將 Futura Medium 的 A 與 O，調整到與 H 的垂直高度對齊。

HAHO

把示意 H 高度的藍色部分去除後，果然三角形的 A 與圓形的 O 看起來都小了一圈。

圖24

將原本 Futura Medium 的 A 與 O，
於標註三角形記號處稍微向外出線，
藉此達到視覺上的大小平衡。

小寫字母也如圖所示。就算是幾何風
格的字體，意外地在許多地方都有進
行視覺修正。

來看看造型不同的 Neue Helvetica，
果然也有經過調整。

02 曲線與義大利體的隱藏版密技

視覺修正明明是非常重要的事情，卻往往容易為人忽略。當然調整幅度都細微到讓人無法察覺，不留心觀察的話的確很難發現。

不過透過書中的範例與手法解說，漸漸知道哪些部分會運用到何種技巧肯定會增加鑑賞的眼力。當大家理解到調整前後的差異，往後看到未經調整的字理應會有不太舒服的感覺。

讀完前面密技 5「看似彎曲的直線不如就調成曲線吧」之後，請不要誤解為「想做字體設計就一定不能使用直線」。接下來的篇幅就會來示範，當想要設計出輪廓稍具方形感的 C 時，使用直線會是很有效果的作法。但為了避免給人直線與曲線銜接處那種突然被折到的突兀感受，輪廓還需要再進行多處修潤。

9
設計出平滑的圓弧

圖1

嘗試將筆畫很粗的正圓形切半，分開後的圖形以直線相連後，做出 C 的字母造型。

圖2

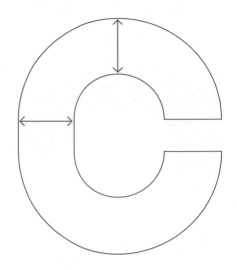

如同84頁看過的範例，正圓對半切的造型與直線連接後，樣子並不好看。

橫向的線條、也就是圖例中圓弧的部分，由於錯視的關係看起來偏粗，要使用密技1稍微收細。再加上字母目前最上方與最下方都尖尖的，也試著用密技6的方法進行修正。

圖3

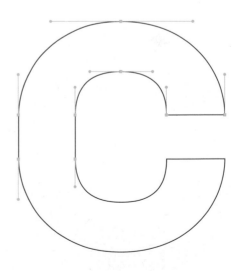

密技1與密技6都是最基礎的技巧，經過調整後的字母變得稍微工整了，感受上也接近一開始設定的造型目標，亦即「帶直線且輪廓稍稍正方的C」。不過應該會察覺到有標記三角形的地方，看起來線條粗細並不一致。

圖4

將此圓弧的底部加上
直線後，就會讓曲線
具有張力。

將直線與圓弧的銜
接處調整到平滑。

內側的曲線要
比外側的曲線提早
轉弧度，這是相當
重要的細節。

為了使曲線帶有張力
而加入的直線，也因
此讓外側的曲線較晚
才開始轉弧度。

接下來就是使出密技 8 的時候了。為了實現「曲線的外側要比內側較晚
轉弧度」這點，C 的右側曲線刻意加上了直線。經過調整後的圓弧看起
來，總算成功具有一致的粗細了。

圖5

最後的調整階段使用了密技 3 的手法。一直到圖 4 為止都是上下對稱
的造型，所以要把下半部稍微調大一點，讓整體具有安定感。

10
調整傾斜筆畫的粗細

接下來要介紹的是製作義大利體非常有幫助的修正技巧。運用軟體的變形功能，就算只是稍微將垂直站立的字母傾斜製作成義大利體，其粗細與角度都會變得很奇怪。一般義大利體的傾斜角度約是 10 度到 14 度左右，而實際上光是傾斜變形 10 度，造型上就會產生許多問題。以下就來解說如何進行修正。

圖6

這是將位於正中間的垂直筆畫，往左右兩側逐漸以 10 度的幅度傾斜所形成的圖例。可以看出隨著傾斜角度愈來愈明顯，線條也會跟著變細。

圖7

HYKH

Avenir Next Medium

同樣的情況如果套用在實際的字體上會是怎樣呢？這裡拿 Avenir Next Medium 來實驗看看。字母的筆畫粗細並無特別不同，只有 Y 與 K 的右上方斜筆會稍微細一點點（原因請參考 20 頁）。

HYKH

往右邊傾斜 10 度後，右上方的斜筆變得太細，相反地右下方的斜筆則是太粗了。這是傾斜所導致的變形現象，右上方的筆畫因為「倒下」而壓縮變細，右下方的筆畫則因為「揚起」被拉寬變粗了。

HYKH

Avenir Next Medium Italic

直接觀察 Avenir Next Medium Italic 做為視覺修正的範例。不僅修正了傾斜變形導致的粗細落差，義大利體整體粗細也比正體稍微細一點，字母寬度也有稍微調窄。

修正字母的傾斜與扭曲感

圖8

HOHSH

Avenir Next Medium

HOHSH

這是將 Avenir Next Medium 往右邊傾斜 10 度後的樣子。可以看到筆畫因變形產生粗細不均的造型，O 與 S 的傾斜程度看起來也比 H 大上許多，快要往右邊倒下的感覺。

HOHSH

Avenir Next Medium Italic 的 O 與 S 經過調整後，字母右下部分變得厚實且具有安定感。

圖9

曲線部分也會因為傾斜產生粗細
的變化。如果簡化複雜的曲線造
型，改以垂直、水平、與30度斜
線筆畫構成 S，再進行一樣的傾
斜變形後，就可以觀察到粗細會
如何產生變化。

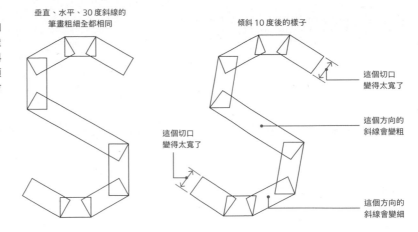

垂直、水平、30度斜線的
筆畫粗細全都相同

傾斜10度後的樣子

這個切口
變得太寬了

這個方向的
斜線會變粗

這個切口
變得太寬了

這個方向的
斜線會變細

圖10

這是實際將字母傾斜10度的樣
子。留心觀察字母輪廓的錨點位
置，就能了解不同部位扭曲的程
度，以及看起來似乎快要倒下的
原因。

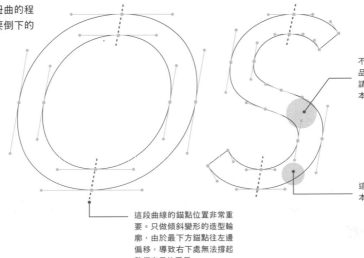

不光是線條粗細，曲線的
品質當然也會產生變化。
請留意這部位的曲線比原
本字母的弧度還大。

這個部位的曲線弧度比原
本字母還要平緩。

這段曲線的錨點位置非常重
要。只做傾斜變形的造型輪
廓，由於最下方錨點往左邊
偏移，導致右下處無法撐起
整個字母的重量。

修正了字母傾斜與筆畫扭曲後的
義大利體 Avenir Next Italic，字
母輪廓的貝茲曲線下點位置如圖
例所示。

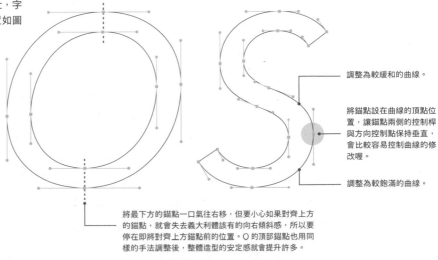

調整為較緩和的曲線。

將錨點設在曲線的頂點位
置，讓錨點兩側的控制桿
與方向控制點保持垂直，
會比較容易控制曲線的修
改喔。

調整為較飽滿的曲線。

將最下方的錨點一口氣往右移，但要小心如果對齊上方
的錨點，就會失去義大利體該有的向右傾斜感，所以要
停在即將對齊上方錨點前的位置。O 的頂部錨點也用同
樣的手法調整後，整體造型的安定感就會提升許多。

12
義大利體的傾斜

圖11

| 直筆全都是垂直 | 把所有筆畫往右傾斜15度的樣子 |

來觀察一下上方的圖11，左側圖例中所有直筆都是垂直的，就算把中間的直筆加上兩條水平橫線，觀感也沒有太大的變化。不過如果將所有筆畫往右邊傾斜15度如右側圖例，觀感就會不太一樣了。正中央的筆畫看起來像是往相反方向抬高，導致傾斜角度看起來跟兩側筆畫不太一樣。當我們實際設計字體也會出現這樣的現象，尤其最容易發生在設計襯線字體義大利體小寫字母的情況。以圖12做為範例，讓我們來比較看看三種不同的字體吧。

依據字體不同，調整的幅度也會有所差異。不過圖11所觀察到的現象，同樣會發生在小寫字母l（L）的設計上。傾斜角度明明相同，l筆畫看起來會偏高，所以必須進行視覺的修正，把筆畫再往右邊傾斜一點。b同樣也是需要再往右邊稍微傾斜，相反的f是要稍微提高一點的字母。也就是說因字母造型不同，視覺的傾斜角度會產生不同的方向變化。字母傾斜角度給人整齊印象的Bodoni，比起其他字體修正的角度幅度比較小，不過仔細觀察b與d重疊後的圖例，會發現其實與另外兩套字體的調整方向是相同的，也就是b更往右邊傾斜一點，而d會往相反方向拉回一點。

接下來要講解的是，這種現象並不只會發生在義大利體。舉例來說，圖13（a）是以一條垂直筆畫構成的小寫l，(b)是加上尾巴的造型，(c)是起筆處再加上襯線的造型。不斷添加的造型會讓人有愈來愈往左邊倒的觀感。若想延續c的設計，可以像d這樣先把直線筆畫的部分稍微往右邊傾斜，再把尾巴部分的曲線稍微拉得飽滿一些，藉此達到整體的平衡。如果造型上想讓直線部分維持垂直的話，可以像e一樣改變尾巴的設計，把曲線部分放低填補左下角空白空間，底部筆畫也靠在基線上支撐住整體造型。總歸來說，上述d、e兩個範例是用不同設計手法，防止小寫l（L）左傾。當然，d、e改變尾巴造型時，也運用了「密技1」（參考80頁）的技巧，削去一些筆畫尾端的厚度。

圖14也是上述的延伸應用，讓我們來觀察同樣從左上起筆、接著直筆、最後往右下延伸出筆畫的小寫字母a。請留意圖例中Adobe Garamond字母a的背部角度。雖然不是所有字體都會運用到這個技巧，但對於營造安定感卻是很有效的祕密武器。

圖12

Adobe Garamond Roman Adobe Garamond Italic

Ilf *Ilf* *I l f b d*

ITC Galliard Roman ITC Galliard Italic

Ilf *Ilf* *I l f b d*

Bodoni Roman Bodoni Italic

Ilf *Ilf* *I l f b d*

身為經典字體之一的 Adobe Garamond，以及襯線部分相當肥厚、具躍動感的字體 ITC Galliard，最後是襯線極細的 Bodoni。圖例中展示了以上三套字體的羅馬體與義大利體。

將具有相同角度的水藍色筆畫，與實際字母的輪廓線重疊後，可以看出 f 是稍微抬起來的。小寫 b 與 l（L）會因為造型左下方的圓角，導致視覺上往左偏，所以設計上需要往右邊更加傾斜一些。

將 b 與 d 兩個字母重疊後，就可以看出彼此的差異。有些字體的 d 為了營造出安定感，直線筆畫會比小寫 l（L）的角度更為抬高一些。

圖13

a　　　b　　　c　　　d　　　e

圖14

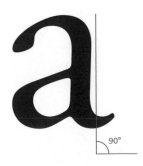

90°

大多為直線筆畫的大寫字母，意外地也必須進行傾斜的微調。圖15是把羅馬體的直立字母單純往右傾斜變形，所製作出的假義大利體。如 100–101 頁曾解說過的，傾斜後的斜線筆畫會產生不一樣的粗細變化。除此以外，V 的字寬看起來似乎也變大了一些。

圖16試著排列幾套字體的羅馬體與義大利體大寫字母。最右側重疊圖例的輪廓線是真的義大利體，而下方淺藍色是把羅馬體傾斜變形到與大寫 I（i）

的角度一致的假義大利體。比較後會發現義大利體的字母 A，會比大寫 I 的角度更向右傾斜。義大利體在設計上，會將大寫字母筆畫較粗的斜筆更往右傾斜，營造出有如風吹撫過草原全體向右倒的自然動態。筆畫角度也會較符合持續向右的運筆軌跡，避免產生逆向運筆的不順暢感。此外，為了避免 V 的字形過寬，要把左右寬度調整到比羅馬體要狹窄一些，如此兩條斜筆相接呈現的銳角也會讓整體造型比較沉穩。

圖15

IAV

試著將羅馬體的大寫字母向右傾斜的樣子。外觀上，總覺得與圖16真正的義大利體有哪裡不同。

圖16

羅馬體的大寫字母　　　義大利體的大寫字母

Adobe Garamond Roman　　　Adobe Garamond Italic

IAV　　*IAV*　　*IAV*

ITC Galliard Roman　　　ITC Galliard Italic

IAV　　*IAV*　　*IAV*

Bodoni Roman　　　Bodoni Italic

IAV　　*IAV*　　*IAV*

黑色輪廓線是義大利體的大寫字母，淺藍色的字是將羅馬體配合義大利體大寫 I 的角度傾斜變形後的樣子。

上述的調整技巧設計襯線體時都會派上用場，但如果是設計筆畫沒有粗細變化的無襯線體就不一定有用了。圖 17 試著將兩種無襯線字體，同前面密技 11 與 12 進行調整，比較看看結果會有什麼不同。Neue Helvetica 只有微調斜筆的粗細，文字造型幾乎沒什麼特別的差異。筆畫纖細且具幾何感的 Harmonia Sans 的調整也相當簡單明瞭，只有將斜筆往右傾斜藉此縮窄 V 的字寬。總結來說，密技 11 與 12 是只有在製作襯線體時會經常用到的調整技巧。

圖17

Neue Helvetica Regular　　Neue Helvetica Italic

來比較看看經典的 Neue Helvetica，與纖細具備幾何感的 Harmonia Sans 這兩套字體的羅馬體與義大利體。

把與大寫 I 傾斜角度相同的淺藍色筆畫，跟小寫 l、f、b 重疊後的圖例，傾斜的角度看起來沒有什麼不同。

將 b 與 d 兩個字重疊後，角度上也看不出任何差異。

Neue Helvetica Regular　　Neue Helvetica Italic

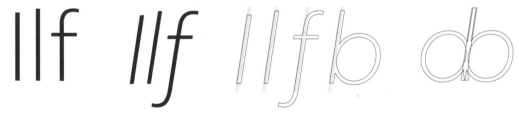

Harmonia Sans Light　　Harmonia Sans Light Italic

Harmonia Sans Light　　Harmonia Sans Light Italic

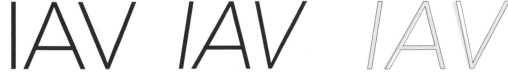

03 製作壓縮體時非常有用的密技

壓縮體（condensed）一詞指的是字體家族中字寬狹窄的版本。不同字體壓縮程度有所不同，不過一般來說會比標準體（regular）的字寬壓縮 70% 到 85% 左右。壓縮體的造型蘊藏許多技巧與手法，並不是單單壓縮變形就能做出的設計。

普通字寬的字體（上）與壓縮體（下）的範例

ABCDEabcde
ABCDEabcde

Avenir Next Bold / Avenir Next Bold Condensed

ABCDEabcde
ABCDEabcde

Neue Helvetica Bold / Neue Helvetica Bold Condensed

筆畫的粗細—1　直橫筆的視覺平衡

圖 1 是用相同粗細的直筆與橫筆製作出的 T。數值完全等粗的直橫筆畫，直筆看起來卻會比較細，這個錯視現象在 12 頁也有說明過。所以設計無襯線體時，第一步就是要將橫筆稍微調整得比直筆細一點（圖 2 上）。

把橫筆收細調整後的標準字寬字母，寬度壓縮變形 75% 做成「假壓縮體」的話，會發現粗細的平衡感馬上崩壞（圖 2 下）。好不容易調整好的粗細平衡，又因為壓縮變形導致所有直筆變得太細，讓視覺上的平衡感再度失衡。

圖1

同樣長度與粗細的兩條筆畫，
但直筆看起來會比較細。

圖2

Avenir Next Bold

將橫筆與直筆之間的粗細，進行視覺修正後的樣子。

左右壓窄變形後，直筆變弱了許多。

筆畫的粗細─2　與標準字寬的視覺平衡

那麼，如果不用壓窄的方式，改為調整筆畫長度的方式會怎樣呢？用 Avenir Next Bold（圖3上）來實驗看看。維持 Bold 字重的筆畫粗細不變，只將每個字母的橫筆縮短。調整後的直橫筆粗細與調整前應該一模一樣才對，結果完成的 THE 三個字母（圖3下），如果稍微將書拿遠一點進行觀察，

會發現文字整體的視覺灰度太黑了。照理來說範例中所有直筆都與 Avenir Next Bold 相同，即使筆畫粗細都一樣，直筆旁邊的留白空間比較充裕則筆畫看起來會比較細，而當筆畫較為集中且密度提高時看起來則會顯粗。

來比較 Avenir Next Bold 的標準字寬版（圖4上）與壓縮體（圖4下）。其實壓縮體的字母無論直筆或橫筆全都有修細，調整後整體的灰度才會協調。

圖3

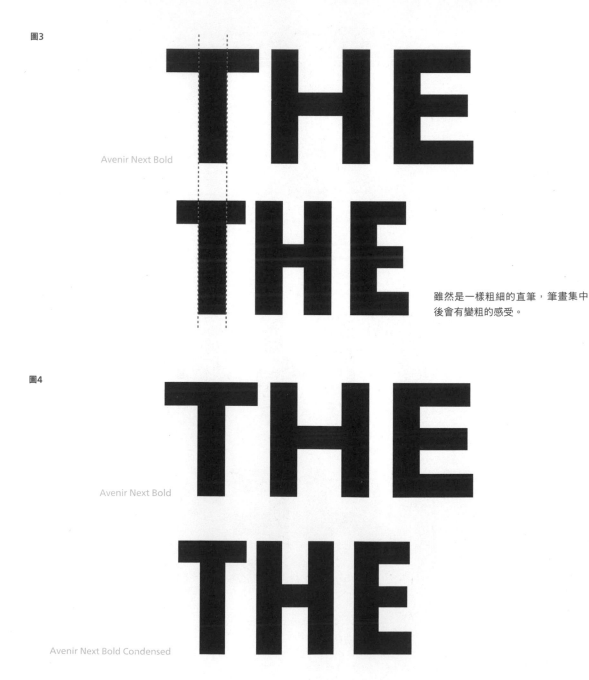

Avenir Next Bold

雖然是一樣粗細的直筆，筆畫集中後會有變粗的感受。

圖4

Avenir Next Bold

Avenir Next Bold Condensed

消減筆畫交叉部分過黑的方法

接著是垂直或水平筆畫以外的例子。來看看字母中帶有斜線的 A 與 v。

將 Avenir Next Bold（圖 5）壓窄變形後（圖 6），會發現筆畫整體粗細看起來變弱，但 A 與 v 的頂點處看起來卻特別厚重。把頂點處的三角形塗上灰色對照來看（圖 6 下），壓窄後的灰色部分會有被垂直拉長的感受；不僅如此，從紅線標記的頂點切口，也可以看出寬度變窄導致文字缺乏安定感。Avenir Next Bold Condensed（圖 7）的字母頂端切口實際上較為寬闊，藉此提升了安定感；交叉處的三角形也不會過於狹長，讓頂端灰度不會過黑且安定。

圖5

圖6

圖7

Avenir Next Bold

Avenir Next Bold Condensed

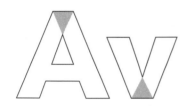

字腔大小的視覺平衡

圖 7 的範例是透過移位的方式成功減輕交叉處灰度過黑的感受，而圖 8 以淺藍色標註的空間則是另一個重點，也就是「字腔的視覺平衡」。圖 8 中央的 A 是左右壓縮 Avenir Next Bold 字母的結果，可以看到字母上半部的字腔變得過小。圖 8 右邊是Avenir Next Bold Condensed，可以比較看看 A 上半部與下半部的字腔大小，會發現兩者看起來的量感是差不多的。為了達到這樣的平衡效果，光是把上半部字腔的頂點往上延伸是不夠的，還要如圖 9 所示將 A 的橫筆向下移動。經過這兩個步驟的調整後，才能使 A 上半部與下半部的字腔達到恰好的平衡感。

圖8

圖9

曲線的張力

接著想探討的是製作壓縮體時曲線觀感的變化。為了了解壓窄後所造成的影響,讓我們先觀察看看將正圓形(圖10左)壓窄後形成的造型(圖10右)。與其稱之為橢圓形,由於上下端過尖看起來感覺比較像是橄欖球的形狀,讓人不禁想將輪廓的左上、右上、左下、右下等四個斜向角度再多拉一點出去才會舒服些。接著觀察看看將 Avenir Next Bold

的字母壓窄的 O(圖11),由於是拿標準字寬版本的 Bold 字重 O 進行變形,曲線輪廓的四個角落仍帶有些許張力,所以看起來不算是極度不穩定的造型。不過由於張力仍舊不足,要把字腔輪廓的四個角落再往外側拉得飽滿一些,透過這樣的調整,內部字腔會變得較大,整體造型也會較具張力。最後再把因為壓窄變形導致變細的直向筆畫加粗,並將橫向筆畫修細後,就成了接近 Avenir Next Bold Condensed 字母 O 的造型(圖12)。

圖10

圖11　　　　圖12

圖13

Avenir Next Bold

Avenir Next Bold Condensed

調整後的字母整體看起來不僅視覺灰度相同,造型上也帶有一致的幾何感。光看範例中這幾個字母,就可以知道壓縮體的設計蘊藏了許多工夫。

那麼,到這裡已經講解完許多字體設計的密技。從筆畫粗細的觀感到如何調整出漂亮的曲線,以及設計義大利體與壓縮體的注意事項等。接下來就輪到你去思考,這些密技今後會在文字造型的哪些地方加以運用。再次強調請拋棄「因為我是這樣製作,看起來就該是那樣吧」的錯誤觀念,製作過程請不斷省視造型實際看起來的模樣為何,並持續針對設計細節進行調整才是最重要的。

④

歐文標準字設計要領

01 ｜克服看似困難的歐文標準字設計｜

02 ｜字形的調整｜

03 ｜大小寫字母｜

04 ｜大寫字母的字間調整｜

05 ｜標準字可分兩行嗎？｜

06 ｜行列的對齊法｜

01 克服看似困難的歐文
標準字設計

設計歐文標準字時必須注意的重點

在日本，有時候會看到一些不太符合歐文使用情境的標準字（logotype）設計。歐語系國家的人每天

和拉丁字母相處，一眼就會感受到那個不自然。首先，以掌握下面這三個基本要素為目標吧！只要掌握以下要領，就能夠大幅提升自己的設計能力，朝著全球通用等級的專業標準字跨出一步。

● ● ●

是否有營造出好的節奏感呢？

日文字體的概念，如同在稿紙上書寫一般，是由一個文字對應一個方格組合而成。但由於歐文每個字母的寬度都不盡相同，組合之後反而不會那麼整齊。每個字母的寬度不同是歐文字體設計首先要建立的基本觀念。先拋棄日文字體「一個字對應一個方格」的方塊字概念吧。（譯註：中文字體與排版的情況也與日文相同）

圖1

METROPOL

以這幾個字母組合的標準字為範例。將每個字母調整到和大寫 O 相同的字寬，字母間的距離也設定成與 O–O 間相同。這樣一來，所有字母就算是「尺寸」有整齊了。

圖2

METROPOL

但查看剛剛完成的單字，會發現大寫 M 看起來過度壓窄，EPL 則有被拉寬的感受。這樣一來會造成什麼不好的後果呢？

圖3

METROPOL

字母之間的空隙　　　　　　字母內側所包圍的空間（字腔）

並不只是字母筆畫的黑色部分，會影響易讀性與觀感。如果字母內側與外側空間的落差太大，會使得「節奏感」失衡。

圖4

METROPOL

將帶有直線筆畫的字母往左右方向拉大字寬，原本狹窄的字腔變得寬廣後，整體視覺的節奏感就會整齊許多。從結果來看，由四條直線組合而成的 M 以及 W，寬度會比其他字母寬上許多。

圖5

METROPOL

與圖 2 範例對照，單字整體的長度沒有太大的變化。不過由於空間分配比例不同，讓整體節奏感更為一致。

圖6

METROPOL

與圖 3 對照，會發現空間大小落差已經沒有那麼明顯。歐文設計遇到直線筆畫較多的字母，字的寬度一定要足夠，組成單字後看起來才會有安定感，而均勻分配空間也會讓字母的視覺灰度較為一致，有助於提升閱讀的舒適度。

視覺的灰度是否均勻呢？

調整字寬除了前面提過的白色空間，還有一個需要考量的地方就是筆畫的粗細。如果單字中有某個字母灰度過重，眼睛會不自覺停頓在過黑的地方，這套標準字也會給人笨拙的印象。接下來我們嘗試修正狀況最不好的粗斜線筆畫做為範例吧。

圖 7

HEMW
M

如圖例所示，字母 M 和 W 是由與 H 直線筆畫粗度相同的長方形繪製而成。此外，兩條筆畫相交的頂端是完全疊合且沒有錯開位置的狀態。「M 上半部的兩端點」以及「字母中央 V 部分的底部」與「H 的直筆」三者寬度是相同的，不過視覺上會覺得 M 有過黑的感受。下排是把 M 的筆畫拆開來看，明明每條筆畫都沒有 H 粗，而且因為斜筆的部分是平行四邊形的關係，理論上會較細才對，四條筆畫重疊組合後卻會顯得過黑。

圖 8

圖例是 Frutiger 65 Bold 的 M 與 W，字母的視覺灰度非常平均，整體的粗細平衡也拿捏得非常好。明明斜筆的角度跟圖 7 是相同的，為什麼看起來沒有顯得太黑的部分呢？讓我們來試著分析看看。

如灰色圖例所示，筆畫重疊處並非完全疊合，而是稍微錯開；此外，直筆也稍微修細了一些，以及斜筆明顯修細了許多。最後是 WVY 的斜筆部分，愈靠近前端的部分愈粗，而筆畫相交之處會修細。經過了這些細微的調整後，總算讓字母有整齊且勻稱的視覺感受。

02　字形的調整

製作標準字可以概略區分成兩種方式：從零開始製作，或是以既有的字型加以調整去做變化。

這裡我們暫且省略從零開始的步驟，直接以既有字型為基礎來修改看看吧。這是由於製作歐文標準字時，除了文字本身的設計外，還有許多地方想請各位注意。這些是即使從零開始設計的標準字，也必定通用的事項。

・・・

拉丁字母的字形可以變化到什麼程度？

一般而言，別過度修改或變形字母，請以確保良好的易讀性為原則。可以理解有些人會希望透過字形變化，達到引人注目或是傳達趣味等目的。改變的幅度有一個可供參考的判斷標準，也就是從標準字的用途與目的去衡量，尤其是使用時間的長短。

對於想要使用 10 年以上的標準字來說，若是附上太多流行元素或趣味感，可能會有幾年之後就過時的風險。反之，如果是短期促銷使用的標準字，盡情發揮玩心的結果或許更加有趣。因此，我認為要根據使用時間的長短，來調整趣味成分的多寡。

由於大寫拉丁字母 2000 多年以來，骨骼架構已無太大變化，下面會以我過去嘗試過的許多字形變化為案例，做為大家學習上的參考。

圖 1 是多年前我曾經一起協助製作的 Suntory 企業標準字。在這個標準字中，字母 T 配合接下來的 O 在橫筆右側做了傾斜的切角。在這專案中，這樣的造型有其合理性。實際嘗試後也發現這樣設計的 T 能讓標準字整體效果更好，所以最終採用了這個作法。

當然依據字體風格不同，斜切後的字形有看來自然的，也有可能會非常奇怪。Suntory 舊版的標準字有著手感描繪的柔軟線條。這款新標準字是調整精修當年公司進行內部徵件、留到最終審查會議的數件作品。到了最終定稿打磨階段，我與擔任顧問的字體設計師馬修・卡特（Matthew Carter）達成共識，提出將字母 T 橫筆斜切的建議。

這並不是只為了讓字形有特色而已。調整 T 與後接 O 間的空間，是一個很重要的動作。以整體來看，為了避免 T 和 O 看起來過於分開而誤認成兩個分開的字串，要注意空間分配的平衡感。這個斜切的造型是考量握筆寫字的角度與運筆軌跡的結果，絕對不是隨意的裁切。同樣是斜切的設計，可能會因為切法不自然而使人無法不去注意被裁掉的地方，破壞了標準字的流暢度。

圖1

SUNTORY

圖2

TOR → TOR

Neue Helvetica Bold

比起效果自然，更想凸顯字母銳角的造型部分，如此就能達到效果。如果字串中還有其他像是 E 之類帶有橫筆的字母，記得橫筆切斜的角度與 T 一致的話會比較理想。

TOR → TOR

Didot

裁切的手法對於不具手寫韻味的現代羅馬體來說，效果就不太令人滿意了。橫筆極為纖細的襯線體若去掉一邊的襯線，會頓時讓右邊顯得過輕而失去了平衡感。

TOR → TOR

Stevens Titling

這套字型本來就收錄這樣的 T 字形。這是手寫會有的自然寫法，結尾處沒有進行回鋒收筆，而是往右上撇出去。

TOR → TOR

ITC Stone Sans

TOR → TOR

Woodland

這兩套字型都是效果相當自然的例子。像手持平頭筆繪製出來的風格，字母 R 的右腳末端呼應 T 做出斜切的設計，有助於讓整體造型更為協調。

圖3

LO LO LO

將字母 T 橫筆末端的斜角處理，也就是平頭筆自然書寫角度上下顛倒，就會形成像這樣違反書寫原則的造型，這樣的收筆角度是相當不自然的。

LO LO LO

左邊與中間是兩套平頭筆風格字型裡 L 原本的收尾造型。最右邊 Stone Sans 的 L 原本是垂直收尾，但做成像這樣的斜切造型看起來也很自然。

可以參考碑文思考字母的組合與寫法

如同前述 T–O 的範例，關於「不同的字母組合，會有哪些可能的裁切方式」，建議大家多參考碑文或是歐文書法，就能從中找到很好的造型範例。70 年代備受尊敬的美國設計師赫伯‧盧巴林（Herb Lubalin）所設計的標準字，就有不少是參考了古典作品再巧妙融合現代感創造出全新面貌。

在大寫拉丁字母中，類似 L–A 這樣的字母組合會產生字間空隙過大、令人困擾的字母組合就有好幾種，因此觀察以前的人如何解決這個問題會是一個不錯的方法。像是字母可以變形到怎樣的程度、不同字母的組合都是如何巧妙分配空間等，只要欣賞幾件過去的作品，相信都可以找到非常多的靈感。接下來我會挑選一些也符合現代的造型手法，讓大家參考。

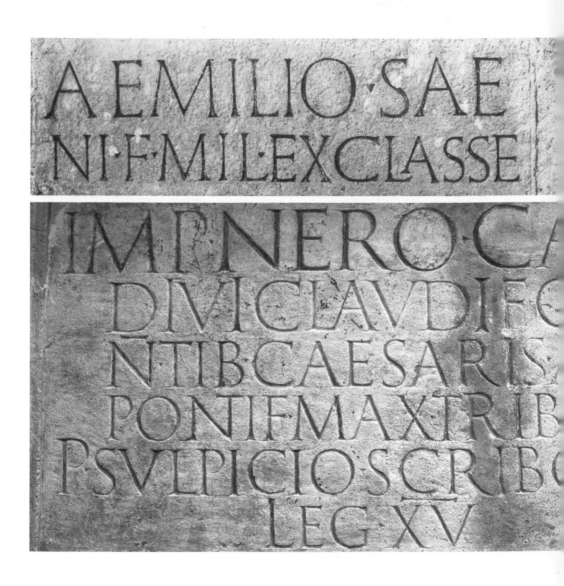

［上、下照片］留意第二行 L–A 之間的處理方式。

118

實際挑選幾個羅馬時期碑文在現代看來也能通用的
手法。以相同的處理方式使用 ITC Avant Garde
Gothic 的 XLight 字重來實驗看看。

圖4

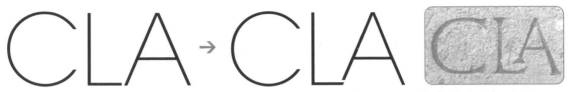

左邊為字體預設的 CLA。右邊是以碑文造型做為靈感，調整
了 LA 兩個字母碰撞在一起的部分。L 字母橫筆的末端配合
A 斜筆的角度做出斜切的造型，是值得注意的小巧思。

圖5

碑文中 L 與 A 的連字也是可以參考的造型手法。以上兩個範
例和 117 頁 T–O 的調整一樣，透過改變 L–A 的組合造型，
讓所有字母的空間看起來更為均等且平衡。

圖6

左頁的碑文還有一個例子可當作參考，也就是將 E 縮小放在
L 的右上方的空間。這是碑文等古典作品很常見的手法，能
有效填補其他字母與 L 間的空隙。但光是這樣並沒有達到良
好平衡感，因為 Avant Garde 裡字母 M 的字腔相對較大，
讓 M 有種被特別拉寬的感受。

圖7

將 M 調整成梯形後，M 內部三個字腔的大小就沒有明顯差
異了。再仔細觀察碑文上的 E 會發現，為了與 M 保持一定
的空間，三條橫筆的長短愈往下筆畫愈短。雖然範例中並沒
有進行這樣的長度變化，但做為往後的參考也不錯。

03　大小寫字母

用於標題或產品名稱的注意事項

由大小寫字母所組成的單字，因為小寫字母具有上伸部與下伸部，像這樣上下凸出的部分會讓單字整體的輪廓更加容易辨識（圖 1）。

但如果小寫字母下伸部太長，使用情境就有可能會相當侷限。為了方便排版，嘗試將小寫字放大並縮短一點下伸部看看。結果這樣做效果不如預期，甚至有點難以閱讀（圖 2）。

與小寫字母相比，大寫字母本來直線筆畫就多，在字形上的差異也比較大。不過若是在字間調整多下一些工夫的話，就能呈現出隆重且大方的感受。除了字母 Q、J 具有向下凸出的造型，大部分的大寫字母都像收在一個無形的方框內，優點是易於運用在排版上。不過相較於小寫字母，大寫字母遇到較長的單字時，因為沒有上下凸出的部分，可能得多花一些時間辨識（圖 3）。

即使公司名稱或產品名稱的標準字全都是大寫字母，出現在內文中時建議還是依循字體排印的規則，以大小寫混排的方式排版（專有名詞的首字為大寫，之後全是小寫）。圖例刻意將人名與專有名詞全用大寫字母排出，給人的感受很像是有人在大聲怒吼一般（圖 4）。

圖1

Entrepreneur

Entrepreneur

圖2

Entrepreneur

圖3

ENTREPRENEUR

圖4

The 634-meter tall TOKYO SKYTREE and the iconic SENSO-JI in ASAKUSA are within walking distance of each other. SHINJUKU and ROPPONGI are two vibrant nightlife spots, yet they're a short train ride away from

The 634-meter tall Tokyo Skytree and the iconic Senso-ji in Asakusa are within walking distance of each other. Shinjuku and Roppongi are two vibrant nightlife spots, yet they're a short train ride away from Ueno Zoo and

上方是專有名詞全以大寫字母排版，導致難以閱讀的範例。下方是用標準的大小寫混排，閱讀上不會造成干擾的範例。

出自《英文標識設計解析：從翻譯到設計，探討如何打造正確又好懂的英文標識》。（小林章、田代眞理著。繁體中文版由臉譜出版）

04　大寫字母的字間調整

字間調整的注意事項

無論字母的造型再怎麼無可挑剔，決定單字整體效果成敗的關鍵還是在於字間調整。與小寫字母相比，大寫字母的字形差異較大，像是倒三角形的 TVY，三角形的 A，以及某側空間較大的 LJ 等。這些字母進行特定組合會形成很大的空隙，因此在標準字設計使用大寫字母，字間調整的工夫更是不能馬虎。

字間調整最困難之處，就是隨著字母排列組合不同，單字中各個字間距離也必須跟著調整。字型預設的字間微調設定（kerning），雖然能同時在幾萬字的文章中統一修正所有字母的字間，但絕不是萬能的。像標準字一樣以大字級呈現字串時，更加細微的微調是必要的。

Illustrator 或 InDesign 軟體中有個排版功能選項「視覺（optical）」，不適用於單一字型與單一尺寸排版的情境。如果不小心套用會打亂單字閱讀的節奏感，這點在前面 67 頁就有提醒過，大家排版時要多加留意。

接下來會嘗試以既有的襯線字型製作假想標準字，解說字間調整的考量。如同 40–42 頁所述，「沒有印上墨水的空白部分」所形成的節奏感是非常關鍵的。

圖1

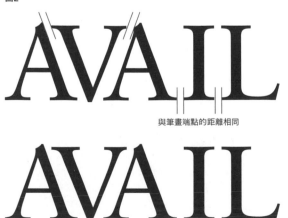

以「AVAIL」這組標準字當作製作示範，字型使用帶有古典味道的 Sabon，在預設的狀態下，會發現 A–I 之間有些多餘的空間。

圖2

與筆畫端點的距離相同

那麼手動微調看看吧。左圖為剛開始學習調整字間時，經常出現的 NG 範例。光是測量字母與字母間的距離，並以相同距離為基準去調整，結果並不會是整齊的。下排為移除紅線後的樣子，是效果很差的字間調整。A–V 和 V–A 之間太過擁擠，A–I 之間又太過鬆散。

圖3

以這個空間量為基準

AVAIL

AVAIL

A–V 之間和 V–A 之間太過擁擠的話，閱讀起來會有些吃力，必須想別的方式調整。若是以兩條直線筆畫間的空間量為基準，效果會如何呢？以 I–L 之間的空間量為基準，再以視覺的平衡去調整各個字母的字間。因為 A–I 之間上方的空間較大，所以讓筆畫重疊來調節空間量，卻使整體看起來有些擁擠。

圖4

以這個空間量為基準

AVAIL

AVAIL

一開始最明顯的是 A–I 之間的空間量，那如果以視覺上字間最寬的部分為基準，將 I–L 的字間拉開會不會好一些呢？結果如下排所示：大寫字母之間，特別是連續出現直線筆畫時，以較寬鬆的字間進行調整，除了能消除空間大小的不平均，也能達到整體的安定感。

圖5

IL Illustration

你可能會產生一個疑問：設計這套字體的人，為什麼在一開始沒有將大寫字母左右的側邊空間量設計得寬一點呢？像圖 5 左邊，大寫 I–L 這組組合看起來沒有什麼問題，不過以同樣間隔接著的是小寫字母時，可以想像如此的間距在內文會相當難以閱讀。

圖6

AVILA

與前面「AVAIL」使用完全相同的字體與字母，但以不同順序排出「AVILA」做為假想的標準字來調整看看。圖6是字型預設值的效果，接下來會以乍看感覺最寬的 L–A 之間的空間量為基準，嘗試調整字間看看。

圖7

AVILA

AVILA

調整到感覺有取得整體字母間距的平衡。前一組標準字「AVAIL」中也有出現 A–V 及 I–L 的字母組合，這裡以顏色標示出上一組的位置，比較之下會發現「AVAIL」的字間較為緊密。這是因為這次的「AVIAL」是以 L–A 之間的空間量做為基準。

如果將「AVAIL」與「AVIAL」擺在一起看，就會覺得一個鬆散一個緊密，節奏感不統一。若在初期規畫階段就打算製作這兩組標準字（譯註：也許分別為主副品牌的標準字，有機會一同出現在型錄等狀況），解決辦法有兩種。第一種方式是以字間較鬆散的「AVILA」為主，讓前一組「AVAIL」的字間也變寬鬆。

圖8

AVILA

第二種辦法是使用前述章節「字形的調整」中所示範的方式，改變「AVILA」組合中 L–A 字母的字形。先將 A–V 和 I–L 之間調整為與前一組同樣距離的字間，接著 L 與 A 也配合調整為同樣的距離，如此兩個字母會重疊在一起，這樣的造型有可能會被誤認為是襯線互相交疊的大寫 I 和 A。

圖9

AVILA

為了讓 A 左邊的字母能被清楚辨識為 L，將重疊處大寫 A 內側的襯線造型裁去。透過讓 L 右端與 A 左側襯線融合的造型，做出能輕鬆辨識的 LA 連字。上述兩種方法都是合理的字間調整技巧，可依照不同的設計情境選擇較為適合的方法。

05　標準字可分兩行嗎？

最好將完整單字收進一行中

來設想一下，把較長的單字不加連字號而直接拆成
兩行的排版情境。舉例來說，像是名稱較長的雜誌
《Cosmopolitan》、《Entrepreneur》等都是收在
一行內。

若是像「Typography」這樣的單字被分成兩行，沒
有連字號的話，有可能會被看成是上下並排的兩個
單字。想以連字號分開單字的話，就會面臨不知道
該在哪個地方切開的問題。此時建議翻開字典查
閱，會查到 ty · pog · ra · phy 這樣的標示。「 · 」
這個標示是以音節去切分單字，要是單字在行末不
得已要換行時，請在標有「 · 」的地方切分的意思。
除此之外，好比說拆成 typo · graphy 就不符合
上述規範了。雖然這樣切分大部分的人還是讀得懂
就是了，那麼換成 camellia（山茶樹）這個單字會
如何呢？音節分別是 ca · mel · lia，如果從第二個
音節切開來，大家看到第一行 camel 應該就會直
接聯想到「駱駝」吧。與其要擔心會不會有其他不
熟悉的單字也是如此，我認為不如將單字收在一行
會比較好。

?

TYPO
GRAPHY

TYPOGRAPHY

06　行列的對齊法

兩行以上標準字的上下對齊方式

雖然標準字維持在一行就不用特別在意，但如果是兩行、三行的標準字又該如何對齊呢？以書籍封面的書名標準字為例來看，不論是齊頭或是置中，最重要的是「肉眼看起來是否對齊」。而要讓標準字「肉眼看起來對齊」的方法，歐美與日本有很大的差異。

・・・

字幹對齊法

當 T、Y 等字母出現在字首或字尾時，要以哪個部分為基準對齊呢？字間調整有一本非常值得參考的書《Finer Points in the Spacing and Arrangement of Type》（Geoffrey Dowding 著）。書中圖例使用的是圖 1 左側的 Centaur 字型，這裡我加上了橫筆纖細的 Linotype Didot Headline 字型，並將兩組以相同方式排版。

圖 1 的例子雖然看起來沒對齊，但基本上是以對齊大寫字母 T、G、E 的最左端為主，然後可以看見字母 T 其實有往右側偏移一些。

圖 2 是對齊 T 與 E 較粗的直線筆畫部分。簡單來說，是將字母結構中主要的垂直筆畫看作「樹幹」，除去其他枝葉部分不看的對齊手法。

我翻閱了許多書籍排版相關的書，或是中世紀的手抄書等等，針對文章開頭字首（initial）大寫字母的對齊方式，基本上都是運用這些手法。

那麼，有沒有可能出現「現在已不適用」的手法或是，即使在襯線體上適用，但在無襯線體不適用的規則呢？

圖1

Centaur　　　　　　　　　Linotype Didot Headline

圖2

也能應用於無襯線體

直到今天，在歐洲仍然滿常見到即便是無襯線體也運用「字幹對齊」這個方法。

圖 3 是嘗試重現電影《El Bulli》的標準字。這是一部以創意料理聞名的鬥牛犬餐廳做為主題的紀錄片。標準字使用與實際電影標題同樣的 Akzidenz Grotesk Medium 字體。請留意第二行行末，經過調整之後與第一行字母 I 的字幹對齊的字母 T。

圖 4 是偶然買到的短編小說封面，書名雖然是大小寫字母混排，但也一樣使用了字幹對齊的手法。圖 5 是以同樣字體 Neue Helvetica Light 重現這個書名。為了讓圖 5 更接近原書的樣貌，有將單字的字間調窄一些。

一般來說，數位字型大寫字母直線筆畫左右的字間空隙量，會比小寫字母寬一點點。這是因為小寫字母大多比大寫字母矮，為了讓整體的字寬看起來相同，會將小寫字母的字間調整得較為緊密。因此，大寫 N 的左側比起下方小寫 b 看起來會微微內收。而小寫 t 因帶有橫筆，若是以預設值的方式排版，b 與 t 的字幹並不會對齊。

圖 6 是小說封面標準字的對齊手法。像這樣的調整手法，雖然很少在內文使用，不過在標題字等醒目處以及兩行以上的標準字則可以發揮很好的效果。

圖3

EL BULLI
RESTAURANT

圖4

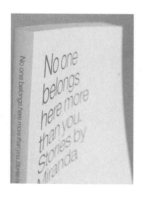

圖5

No one
belongs
here more
than you.

圖6

No one
belongs
here more
than you.

⑤

字體設計實例

01　｜ Akko：設計出節奏感穩定的字體｜

02　｜ Clifford：設計出長篇閱讀舒適度佳的字體｜

03　｜ DIN Next：設計出高級工業品質感的字體｜

01 設計出節奏感穩定 的字體

Akko

接下來這個章節會介紹我自己曾經實際製作的歐文字體，解說設計的緣由以及整個創作過程。

於 2011 年販售的 Akko，目標是想開發一款具現代感、文字大又清晰且親切的無襯線體。我將小寫字母 a、n、r 等字形，盡可能簡化到最極致，但又不至於顯得幼稚。為了確保整套字體以小字級用於內文排版也不會影響易讀性，在造型上下了許多工夫。自販售以來，已被用於紐約泛歐證券交易所（NYSE Euronext）的標準字，以及美國天氣預報電視節目 The Weather Channel 中的氣候與溫度資訊。我所居住的德國有間名叫 Penny 的連鎖超市，也使用了 Akko 的客製化版本（設計也是由我負責）於廣告傳單與賣場的標價上，甚至連自家廠牌食品包裝的產品原料說明標籤也使用了這款字體，證明就算是小字級也非常容易閱讀。

這套字體的特徵為「明朗的字形」、「壓縮過的字形與寬度」以及「節奏感」。我希望不同字母組合為單字後，每個字的間隔能保有穩定的節奏。而這些帶有節奏感的單字排列成文章後，整體版面也能呈現一致的調性，在閱讀之前就給人一種舒服的感受，進而吸引人去閱讀內容。因此會避免文章中有看起來過黑的筆畫或顯得過大的空洞，盡可能減少整體調性的落差。

那麼具體而言，是哪些字母及造型部分會需要多加留意呢？舉例來說，大寫字母 M 因為在狹小的空間中塞入 4 條線，很容易產生視覺灰度過重的問題並打亂整體的調性。若是以大尺寸排幾個字母組成的標題字可能不會察覺，但用於小尺寸的內文排版時，字母之間灰度濃淡的差異就會相當明顯，所以理想上要盡可能避免設計出看起來灰度過重的字。另外，當字母組成單字時，間距保有一定的節奏感雖然看起來舒服，但遇到小寫字母 r 後面接著 a 的情況，整個單字容易看起來有空洞，進而破壞整體的節奏感導致閱讀感變差。因此 Akko 的設計理念就是希望大小寫 26 個字母彼此都有明顯的字形差異，但又保有一致的灰度與節奏感。

Hagels	*Hagels*	Hagels	*Hagels*	Hagels	*Hagels*
Hagels	*Hagels*	Hagels	*Hagels*	Hagels	*Hagels*
Hagels	*Hagels*	Hagels	*Hagels*	Hagels	*Hagels*
Hagels	***Hagels***	**Hagels**	***Hagels***	**Hagels**	***Hagels***
Hagels	***Hagels***	**Hagels**	***Hagels***	**Hagels**	***Hagels***
Hagels	***Hagels***	**Hagels**	***Hagels***	**Hagels**	***Hagels***

Akko 家族共有 12 套字型。之後追加的壓縮體（Condensed）
以及圓體（Akko Rounded）家族也都各具備 12 套字型。

3 種字體的比較

那麼為了感受所謂的灰度與節奏感，來比較 DIN
1451 Mittelschrift、Helvetica Bold 與粗細接近
的 Akko Rounded Medium 的差異。這裡的字
間調整設定皆為字型的預設值（圖 1）。

Akko 是「字母之間的空隙」與「字母內側空間」兩
者沒有顯著差別的字體，目標是藉此呈現出良好且
穩定的節奏感。為了方便觀察三者在間隔設計的差
異程度，將字母內部與兩個字母之間的空間標記為
黑色。首先來比較 I–H 之間的空間與字母 H 內側
上下的空間。DIN 與 Helvetica 在字間的設定較
窄，不過 H 的內側明顯給了較寬裕的空間。

接下來換大寫字母 O，請留意字母內部與字母兩
側空間的差別。相較於 Helvetica 帶圓形感的 O，
DIN 與 Akko 的 O 比較窄且接近操場跑道的形狀。
字母字形左右兩側經過壓縮，減少大寫字母 O 的
左右寬度，讓字母內部與字母輪廓以外的空間沒有
顯著差異。Akko 的字間距離也設定成較充裕的空
間，藉此降低整體空間的大小差異。

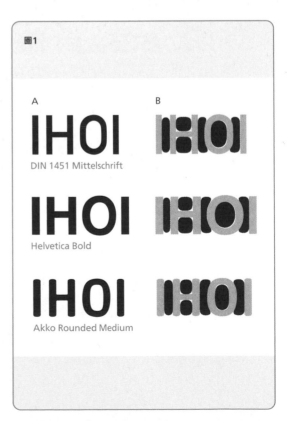

圖 1

A B

IHOI
DIN 1451 Mittelschrift

IHOI
Helvetica Bold

IHOI
Akko Rounded Medium

這裡來觀察以 4 條筆畫構成的 M 與 W（圖2）。相較之下，Helvetica 的 M 看起來像是被塞入一個狹窄的空間，文字內部三個空間的大小差距非常大。而 DIN 和 Akko 在 M 中央的 V 字部分底部沒有接觸到基線，藉此留出空間，也讓這個狹窄的字形不會產生視覺灰度過重的問題。此外 Akko 還特別讓 W 外側兩條筆畫曲線微微向外膨脹，藉此讓

筆畫內側的空間增加。圖3是以 I、H、O 做為最初字間調整的字母，加上字間調整難度較高的 P、L、M 等字母所組成的文章。DIN 和 Helvetica 的大寫字母 L 在右上部分空出較大的空間，甚至比單字間的空白還要寬。而 Akko 設計時就有考量到這點，為了避免單字中出現過大的空白，將 P、L、T 等字母的空間設計得較小。

圖2

HMHWH
DIN 1451 Mittelschrift

HMHWH
Helvetica Bold

HMHWH
Akko Rounded Medium

圖3

BERLIN PHILHARMONIC
DIN 1451 Mittelschrift

BERLIN PHILHARMONIC
Helvetica Bold

BERLIN PHILHARMONIC
Akko Rounded Medium

BERLINPHILHARMONIC
DIN 1451 Mittelschrift

BERLINPHILHARMONIC
Helvetica Bold

BERLINPHILHARMONIC
Akko Rounded Medium

將此空間進行壓縮收窄處理。

BERLIN
Akko Rounded Medium

雖然許多字體也會將 L 的橫筆設計得與 E 的橫筆一樣長，但 Akko 的橫筆又更為縮短。

接下來，為了觀察小寫字母們空間的節奏感，排列出 minimum 這個單字示範（圖4）。

Helvetica 字母 m 的內部空間不但比 n 和 u 的內部空間還要狹小，字間也較為狹窄。而 Akko 的 m 和 n 具有相近的節奏感，讓 minimum 單字整體上有平均的視覺感受。對照帶有 w 字母的單字（圖5）後可以發現，Akko 有特意透過筆畫造型去減少 w 內外空間的大小落差。

比較這三套字體（圖6），小寫字母的高度其實都差不多，但 Akko 的大寫字母比較小的關係，相對照下讓小寫字母顯得較大。字母造型雖然經過壓縮，排列後卻形成有穩健步幅的節奏感，也讓排版後的文章不會產生過大的間隔。「節奏感」正是這套字體的關鍵所在。

圖4

minimum
DIN 1451 Mittelschrift

minimum
Helvetica Bold

minimum
Akko Rounded Medium

圖5

unwind

unwind

unwind

圖6

Excellence
DIN 1451 Mittelschrift

Excellence
Helvetica Bold

Excellence
Akko Rounded Medium

設計細節解説

Akko Medium

大寫字母

單純重疊斜線筆畫，以狹窄角度交錯的部分會有灰度過重的傾向。

放入一條幾乎無法察覺的短橫筆，藉此減輕視覺灰度也確保字母內部有足夠的空間。

ABCDEFGHIJK

雖然字形有經過壓縮，但也留有足夠空間。

雖然字母 F 看起來像是把 E 最下方的橫筆刪掉後的造型，但中間的橫筆實際上有稍微降低，藉此達到視覺上的平衡。

縮短橫筆部分，調整字間會比較容易。

縮短橫筆部分，調整字間會比較容易。

往四角拉開呈現如操場跑道的形狀，藉此減少字母外側的空間。

雖然字形有經過壓縮，但也留有足夠的空間。

LMNOPQRSTU

與 A 一樣，MN 的交接處也有稍做調整，但透過轉圓角的處理隱藏了橫筆的直線。

引號呼應逗點的造型，但有稍微縮小一點。

這個角落的曲線幅度比較大，讓符號帶有向左流動的動感。

將筆畫向外稍稍膨脹，藉此增加內部的空間。

呼應 O 與數字 8 的造型。

VWXYZ!?&""''.,

加大斜線筆畫錯位的程度，與其說是為了修正錯視，最主要的目的在於加大內部空間。可對照 DIN Next 的 X 在設計方法上的不同。

!? 的點比句點稍微小一點。

句號比小寫 i 的點稍微大一點（下圖）。

DIN Next

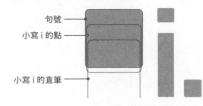

句號
小寫 i 的點
小寫 i 的直筆

Akko 小寫 i 的點比 i 的直筆還要寬，而句號又更寬。

Akko Thin 的比較圖。設計像這樣細的字體時，通常會把小寫 i 與句號的點設計得較為突顯。

小寫字母

abcdefghijkl

盡可能簡單化的字形。

線段切口不垂直，讓文字有更自然的律動，字母a、f、g、j、l、r、s、t、y也做了相同處理。

盡可能簡單化的字形。

這樣做能更容易與大寫字母I(i)區分。

mnopqrstuv

與大寫字母A一樣加入了短橫線的設計，消減視覺灰度過重的部分並確保內部空間充足。

與大寫字母A一樣加入了短橫線，消減視覺灰度過重的部分並確保內部空間充裕。

wxyz

Akko Regular

小寫字母n在草稿階段，曾出現造型太簡略的擔憂，反倒設計出曖昧且不夠完善的造型。後來覺得可以再更加簡化，經歷了許多版本的嘗試，最終定型為現在的平穩造型。

數字

表格用等寬等高數字 (tabular lining figures)

呈開放形，增加內側空間。

為避免視覺灰度過重，微調後呈現中央處收攏的造型。

0123456789

等寬數字的1會利用襯線造型來填補左右兩邊多餘的空間。

斜線部分收細，藉此減輕視覺的灰度。

收筆處呈現垂直，營造出穩定感。

比例寬度舊體數字 (proportional old style figures)

舊體數字的數字造型會有高度變化。

0123456789

0和等寬數字相比較寬。

比例寬度數字的寬度會因字而異，而數字1的字寬原本就比其他數字窄，因此無需添加襯線造型。

為避免視覺灰度過重，筆畫交接處有收窄處理。

02 設計出長篇閱讀舒適度佳的字體

Cliffo

於 1999 年發行的 FF Clifford 這款字型，當初所決定的文字造型是預計打造出令人感到舒服的氛圍，所以特別針對留白部分，也就是字母內部與字母之間的形狀下了許多工夫。製作這款字型的契機源自於一本 18 世紀以鉛字印製的書籍（參見照片），當時的我一邊閱讀，一邊想著「真想擁有這樣的數位字型」。在這之後我以蘇格蘭的 Wilson 鑄造所製作的 Long Primer Roman 字型為靈感來源，並非單純仿效或復刻這套鉛字。

襯線體通常是以長篇內文排版為前提所開發製作。因此，除了節奏感，接著該考量的是如何讓文字造型看起來舒服。我認為這應該和具備某種程度的易讀性有關。所謂「易讀性」與「易辨性」，我認為兩者是不同的。這裡所討論的「易讀性」是指讀者翻開書籍的瞬間，是否產生想讀的慾望，以及讀者開始閱讀後，是否能讓他的集中力保持不間斷。在這邊我想將重點放在「易讀性」上，跟評估道路指標需要駕駛在幾分之一秒內清楚辨識的「易辨性」不

同。雖然談論字體「氛圍」聽起來很不可靠，但在設計內文用字型時，這種需要靠感覺、經驗才能判斷拿捏的狀況意外地多。

開始製作這個字型數年前，我曾在倫敦待了一段時間。當年閱讀的英文書籍中，有些書的排版總會讓我感到「好美」與「非常平靜」，和其他書相比更讓人有想讀的慾望。仔細端詳這些書的文字造型後，發現書中大部分的字型（幾乎都是金屬活字），字母造型都有些微傾斜或不那麼整齊統一。

那種字型到底有什麼特別之處呢？數位字型是否能接近這樣的效果？我腦海中浮現了許多想法，也興起了創作自己也會想要閱讀的字型的念頭，這就是我著手製作 FF Clifford 的開端。

設計「舒服的氛圍」

當我們閱讀文章時，雖然不會逐字端詳每個字母的細節，但許多小細節累積下來會間接影響文章的整

rd

Hagels *Hagels*
Hagels *Hagels*
Hagels *Hagels*

FF Clifford 家族共有六套字型，由上而下依序是 Eighteen/Nine/Six。此範例中所有的字型都以相同字級進行排版。

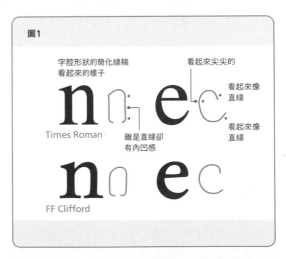

Clifford 的靈感發想源自於 1751 年蘇格蘭的書籍。

體氣圍。比較看看同樣也是襯線體並適用於長篇文章的 Times Roman（圖 1），就會明顯感受到兩者的差異。不過，這絕不是好壞的問題，而是適合不同的用途與情境。Times Roman 一開始是為了新聞報紙所設計開發的鉛字，適合中立、不帶感情的事務性內容；而 Clifford 則是適合像小說或歷史相關等，需要長時間讓讀者平靜閱讀的文章。因此 Clifford 當然不能取代 Times Roman。雖然，在歐洲還是能經常看到 Times Roman 被 Clifford 替代的例子，也許是因為設計師們認為 Clifford 更符合他們預想的用途吧。

圖 1

字腔形狀的簡化線稿
看起來的樣子

看起來尖尖的

看起來像直線

n e

Times Roman

雖是直線卻
有內凹感

看起來像直線

n e

FF Clifford

以 Times Roman 為例，紫色線條是 ne 兩個字母乍看之下的造型輪廓。設計 Clifford 時會刻意避免過於僵直或不圓滑的線條，讓每個字母的輪廓線都有沉穩的視覺感受。

「動線」的設計

處理完字母垂直方向的安定感後，來談談文章閱讀方向與字母傾斜的關聯性。如果想要引導往右閱讀的視覺動線，只要讓小寫字母的軸心稍微右傾就可以了。圖2左側展示了幾個 Times Roman 的字母，可以發現整體看上去是向左傾的，與閱讀動線正好相反。一般來說右手持筆的人在快速進行書寫時，直線筆畫都會是微微向右傾斜的。所以在評斷

拉丁字母的設計時，我們通常會將軸心左傾的造型形容成「向後倒」，但前提為閱讀方向是從左到右，如此才是「向後」的意思。同樣情況下，軸心右傾的字母就是順著閱讀方向稱作「向前傾」。

要設計出 Clifford 乍看無法察覺，其實只有微微前傾的字母，需花費不少工夫。雖然單看 s 或是 t 字母會給人快向右倒的印象，不過針對內文排版情境所設計的字型，應該以多個字母組成單字與文章的整體效果，去決定字母造型。

圖2

具有安定感　　視覺上向左傾斜　　　　　　　微微向前傾斜

excellence in typography is the result of
nothing more than an attitude.

Times Roman

excellence in typography is the result of
nothing more than an attitude.

FF Clifford

將過去學到的事物融入於設計中

我從這本做為靈感來源的 18 世紀書籍，感受到字裡行間能運用於現代數位字型的元素，著手創作了這款字型。但我並非照著書頁中的印刷字去描繪外框，而是邊看邊感覺實體文字大小，透過紙筆繪製成草圖。在這裡，我試著比較了一下這樣製作出來的 Clifford 和當初做為範本的印刷字有多相似。在製作過程中我並沒有來回對照查看，因為目標並不是製作一款與原本鉛字一模一樣的字型。對照兩

款字型後，確實也發現造型不如預期般接近。在數位字型中融入自鉛字排印所感受到的事物，將之設計成一款適合內文排版的字型，這才是最重要的。過去的鉛字排印還讓我學習到一點，就是在金屬活字時代想印刷標題字，就需要特製符合標題大小的大尺寸鉛字，內文也要另外製作數分之一寬度的整套小尺寸鉛字。並非將同一套文字造型直接放大縮小。試著將標題用和內文用的鉛字放在一起比較後所出現的驚人差異（圖3）。雖然在數位時代及更早之前的照相排版時代，將相同的字母直接縮放使

用是很正常的，但看到過去鉛字排印時期深受好評的字型數位化後反而變得不易閱讀，令我不禁懷念起鉛字的時代，讓我之所以興起製作 Clifford 這個字型的念頭。

如同鉛字時代是以尺寸去思索合適的設計，我在製作這套字型也是根據不同字級大小去思考並區分。也因為這樣，我並沒有製作 bold 等不同粗細的字重，而是根據使用尺寸的大小區別，延伸製作出完整的字型家族。

我曾經收到一封來自美國平面設計師兼活版書籍裝幀師的職人來信表示感謝：「我尋找如此容易閱讀的數位字型好久了，由衷感謝你製作了這麼好用的字型。」這是我幾乎不曾有過的經驗，對於字體設計師來說，能讓使用者開心真的是很大的鼓勵。這也讓我了解到，為了體現閱讀舒適度而極盡講究細節所製作的這款字型，並不只是單純為了營造出古籍的「氛圍」，而是確實達成了適用於長文排版這個實用目的。

De Callidromo Laberii Maximi fugitivo.

做為靈感來源的 18 世紀印刷書籍

De Callidromo Laberii Maximi fugitivo.

FF Clifford

圖3

abutere Catilina,

標題用的 Two Lines Great Primer 尺寸（36 point）鉛字＊，接近原尺寸。
＊來自 18 世紀 William Caslon 的鉛字活版印刷樣本（作者收藏）

abutêre, Catilina,

內文用的 Pica 尺寸（相當於 12 point）鉛字。

abutêre, Catilina,

將內文用的 Pica 尺寸鉛字放大到標題字的大小。

試將 Pica 尺寸的鉛字，放大至與 Two Lines Great Primer 小寫字母等高的程度。比較兩者筆畫造型上的粗細對比，會發現內文用字型的文字筆畫沒有任何非常纖細的部分，粗細變化的程度也較小。此外內文字型的字間設定與標題用字型相比也留有較多的空間。字母 C 下方的襯線造型，在標題尺寸有，但內文尺寸沒有，同款字體在不同尺寸的設計細節並沒有統一。

EagQwy

FF Clifford Eighteen

EagQwy

FF Clifford Nine

EagQwy

FF Clifford Six

Excellence in typography
Excellence in typography

Excellence in typography is the result of nothing more than an attitude. Its appeal comes from the understanding used in its planning; the designer

Excellence in typography is the result of nothing more than an attitude. Its appeal comes from the understanding used in its planning; the designer

Excellence in typography is the result of nothing more than an attitude. Its appeal comes from the understanding used in its planning; the designer must care.

Excellence in typography is the result of nothing more than an attitude. Its appeal comes from the understanding used in its planning; the designer must care.

字型名稱大致以字級大小為方向命名。以使用大小來說，Eighteen 建議用於 18 point 上下，Nine 是 9 point，Six 則是 6 point。

設計細節解説

FF Clifford Nine

大寫字母

往外側凸出的襯線造型是英國及蘇格蘭的鉛字特徵。

C 與 Stemple Garamond 這個以法國鉛字為範本的字型相比，可以看出襯線造型的差異。

ABCDEFGHIJK

厚實的襯線造型。

凹陷的襯線並非左右對稱的造型。

和 C 一樣有著英國及蘇格蘭的鉛字特徵。

S
Stempel Garamond

M 呈現稍微「八」字形向外擴張，是舊式羅馬體的特徵。

LMNOPQRSTU

稍稍 S 形的微妙曲線。

承襲 18 世紀鉛字印刷字樣字母 Q 的特別字形。

與逗點相襯的引號，但有設計得稍微小一點。

逗點的尾巴力道夠且有一定長度，讓讀者即使在小尺寸也能與逗點清楚區分。

VWXYZ!?&""''

些微向外膨脹，X、Y 也做了相同調整，幾乎沒有直線。

稍微大一點的句點。雖然現在印刷出來的尺寸看起來偏大，但實際運用在內文尺寸（右下圖）時大小是最剛好的。

nnn. nnn,

小寫字母

d 的襯線為了填補空間的平衡而往左側延伸。

d 的襯線尖端　b 的襯線尖端

j 因為有下伸部，所以將圓點放在這個位置。

a 容易向後倒（向左傾斜），所以將筆畫稍稍打斜。

大圓點，並稍微右移，藉此讓字母呈現「向前傾」的姿態。

襯線並非水平而是微微往右上傾斜，不然看起來會向下沉。

a b c d e f g h i j k l

如三角旗般的襯線造型，是舊式羅馬體的特徵。

將右側襯線延伸，藉此取得平衡。

外側的襯線較短，方便字間調整。

比 d 的字腕部分凸出。

t 和 f 的橫筆都微微往右上傾斜。

m n o p q r s t u v

襯線稍微傾斜。和 f 相同，延長內側的襯線以取得平衡感。

將右側襯線延伸，藉此取得平衡。

避免小尺寸時視覺灰度過重，字寬設定較寬。

以直筆為中心，右側襯線較長。

以直筆為中心，左側襯線較長。

w x y z

f r p q

與 i 的圓點相同，稍稍給人過於強調的感覺，用於內文尺寸時會剛剛好。

這裡做了些微彎折，字母才不至於產生向右失衡倒下的感受。

數字

表格用等寬等高數字

0 1 2 3 4 5 6 7 8 9

為了填補空間，將襯線往左右延伸。

4 在舊體數字時沒有襯線，但這裡加上襯線造型會較穩定。

等高數字的下半部較為飽滿寬闊，會更加穩重。

等高數字的筆畫不要過於傾斜，會更加穩重。

最後是球狀收尾（ball terminal）造型，妥善收筆後字形不具有流動感。

比例寬度舊體數字

5 盡量往右傾斜，會更像舊體數字。

與 5 一樣，橫筆微微向右上傾斜。

I

0 1 2 3 4 5 6 7 8 9

1999 年發售的初版數字 1 是傳統舊體數字的造型，之後因考量易辨性而改為現在的樣子。

0 與小寫 o 的造型有特別做出差異。底部稍微加粗，藉此更穩重。

避免過重所以不加襯線。

最後向左倒落撇出，且整體稍微向右傾斜。

03 設計出高級工業品質感的字體

DIN Ne

近年來有許多在過去很受歡迎的數位字型基礎上，改良造型或擴充套數成為完整字型家族，再推出字型升級版的例子。2001 年春天，我以字體總監的身分進入 Linotype 公司任職，首件工作就是改良赫爾曼‧察普夫（Hermann Zapf）先生所設計的 Optima 字型，負責新版「Optima nova」的開發專案，當時我構思了三點做為執行改良版的原則：

1. 實現鉛字時代無法辦到的技術

不會照樣翻刻原有的鉛字版本。鉛字排版時代有許多因為製作與技術層面的限制不得不妥協的部分，改良版應該要設法改善這些部分。

2. 擴充字型家族以符合現代需求

比原版的字型家族增加更多字重，以及為了支援更多語言而追加更多字符的設計等等。

3. 重新審視原版設計的優點

早在 1980 年前後，許多字型廠商便開始將許多鉛字時代頗具人氣的字型數位化，很可惜受到當年電腦技術及檔案容量的雙重限制下，成品在許多地方確實不如鉛字時代的原版設計。執行新版數位字型開發時，若是判斷鉛字時代的設計比較好，會盡可能還原原版設計。

在我所執行的新版字型專案中，DIN Next 的製作重點放在第二點，也就是字型家族的擴充。DIN Next 除了基本家族外，還有製作義大利體、壓縮體，分別都有 7 種字重。

從「平淡無味」的設計中挖掘潛力

1930 年代，德國政府為統一國內文字，指定 DIN 1451 做為官方標準字體。處在數位時代的我們已經非常習慣在軟體中自由放大和縮小字型。但 30 年代的設計師是以手繪為主流，當版面設計想要呈現不同大小的文字時，就會實際拿筆繪製不同尺寸的手繪字。DIN 最初的設計概念十分簡單，就是

DIN 1451

DIN 1451

DIN1451 家族裡的兩款字型。

Hagels *Hagels* Hagels **Hagels**
Hagels *Hagels* Hagels **Hagels**
Hagels *Hagels* Hagels **Hagels**
Hagels *Hagels* Hagels **Hagels**
Hagels *Hagels* **Hagels**
Hagels *Hagels* **Hagels**
Hagels *Hagels* **Hagels**

DIN Next 的家族有 21 款字型。DIN Next Rounded 的家族則有 4 款字型

將字母造型簡化到幾乎沒有任何細節，好比說數字 0 的造型就是單純把圓弧及直線連在一起。好處在於只要稍微受過基本手繪製圖訓練的人，都能夠輕鬆畫出一模一樣的文字。除此之外，工業製品也能透過金屬加工機與模具壓印出同樣簡潔的文字。

原版 DIN 1451 的設計是一款不好也不壞說來「平淡無味」的字體。所以以原版為基礎改良，要在哪些地方添加新意，成為開發過程中的關鍵所在。

DIN Next 的設計概念為帶有幾何圖形氛圍，又讓人看起來舒服的字體。如圖 1 所示，將原版的「造型」過於尖銳的地方進行圓角處理，賦予這個字體一種高質感工業品精密打磨卻觸感舒適的印象。另外，也將字母字間調整得較為寬鬆，藉此提升長篇閱讀的易讀性。

另外，設計圓體版本的 DIN Next Rounded 也讓我費了不少心力。最初從 DIN 字母繪製指引中，發現了帶有獨特風味的小寫字母 a 造型（圖 3），忍不住在專案會議上提出「絕對要在 DIN Next 的字型家族中加入圓體」的意見，並順利通過了提案。

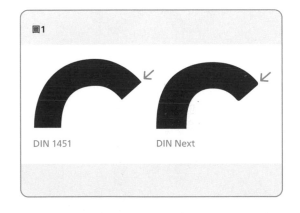

圖1

DIN 1451 DIN Next

圖2

水平的切口讓開口看起來
有較為狹窄的錯覺。

G 的右上筆畫邊緣
看起來過尖。

小寫字母的切口設計與
大寫字母不同。

壓縮體的直筆部分帶有直線，
會產生內凹的錯視。

CGgc gc

DIN 1451

壓縮體的切口是
水平的。

大小寫字母的切口都跟運筆方向保持
90 度，藉此達到整齊一致的視覺。

CGgc gc

CG

也製作了切口為水平造型的替換字符。

DIN Next

一般經過視覺修正後的造型	DIN Next	將兩者重疊後

絕大多數的無襯線體字型，字母 M 的
設計會像圖示一般，將直筆與斜筆的交
接處進行大幅度的削減，以降低視覺灰
度過重的重疊部分（參考 114 頁）。

不過 DIN Next 的設計故意不修正銳角
交叉的部分，保留直筆與斜筆重疊會產
生的視覺灰度。

在 83 頁曾解說過的視覺修正。將兩條
筆畫交叉構成 X，需要錯位的調整，才
能消除筆畫沒有互相銜接的錯覺。

這裡也故意不修正，想呈現尺規做圖一
般純粹將兩條直線交叉。

黑色的輪廓線為 DIN Next，紫色是一
般經過視覺修正後的造型。

圖3

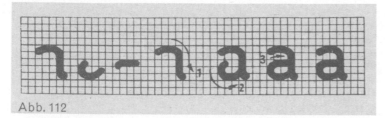

Abb. 112

DIN Next Rounded　　DIN Next

1959 年發行的繪製指引。

Siegfried Gutsche. *Plakatschrift*. Volk und Wissen Volkseigener Verlag, 1959

小型大寫字母

原版的 DIN 並沒有收錄小型大寫字母，所以額外新增了整組字母。另外也製作了搭配小型大寫字母高度及粗細度的數字。

HAMBURG 0123

造型替換字符（alternate glyphs）

由於 DIN 本身的文字造型幾乎沒有任何裝飾，為了增添趣味性額外製作了一些造型替換字符（標註圓點）。像是與原版 DIN 造型較接近的 C 與 G 字母、具襯線造型的大寫 I（i）與數字 1，還有橫線的 Z 或 7 等，供使用者任意選用自己喜歡的造型。

圖4

CCGGIIZZaaqqßß
0011667799

字型也收錄了德語的小寫字母 ß（eszett），並且製作了兩種造型。照片中的「Straße」是「道路」的意思，我特地將德國柏林等都市路名指標上常見的「ß」造型製作成替換字符。

造型替換字符（標上圓點）的運用例

POLIZEI 110
POLIZEI 110

Illustrator
Illustrator

Aquilastraße
Aquilastraße

設計細節解説

DIN Next Medium

大寫字母

Akko 大寫字母 A 的頂端造型。

將 DIN Next 與 Akko 對照，刻意保留兩條筆畫銳角交叉過重的灰度，藉此營造如尺規製圖般的幾何感造型。

比較 Akko 的字母 K，兩套字體透過造型不同與空間分配，達到降低整體視覺灰度的目的。

ABCDEFGHIJK

垂直部分並非直線而是緩和的曲線，藉此消除往內凹的錯視。G 與 O 也做相同處理。

雖然字母 F 的造型，看起來像是刪除 E 最下方的橫筆。但中間的橫筆實際上有稍微降低，藉此達到視覺上的平衡。

橫筆較長。

刻意保留兩條筆畫銳角交叉灰度過重的部分。

O 字寬稍微狹窄，像是操場跑道般的造型。

LMNOPQRSTU

特別活潑的波浪型，字寬也較大。

稍微狹窄的 W 與 M 是 DIN 的造型特色。

頭部在不影響造型平衡的前提下，盡可能地放到最大。

引號呼應逗號的造型，不過設計得稍微小一些。

VWXYZ!?&""''

故意不進行視覺調整，呈現尺規製圖感的 X。可對照以空間為優先考量的 Akko 在設計上的不同。

!? 的點與句點的造型一樣，帶有尺規製圖般的印象。

句號比小寫 i 的點稍大一點。

Akko

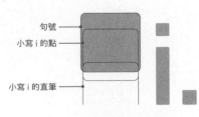

句號

小寫 i 的點

小寫 i 的直筆

DIN Medium 小寫 i 的點與直筆設定為同樣寬度，藉此呈現尺規製圖的味道。但句號考量到內文字級的排版情境，必須設計得大一些。

Light 字重，小寫 i 的點與直筆設定相同寬度看起來會太弱，所以稍微放大一些；句點的尺寸又更大。

小寫字母

切口與運筆方向保持90度，
藉此達到整齊一致的視覺。

呼應小寫 l（L）的造型。

abcdefghijkl

與 b 或 d 相比，g 的頭部有稍微縮小，藉此讓下半部有
較充裕的空間。另外要留意下伸部造型如果切得太短，
會導致易讀性下降。

為了與容易與大寫 I（i）
做出區別的造型。

bdpq 內圓造型與 o 相
同，看起來整齊劃一彰
顯出無個性的印象。

mnoqrstuv

r 看起來像是從中把 n 切開的
造型，不過實際上有經過微調
（參考下圖）。

呼應小寫 l（L）的造型。

wxyz

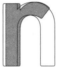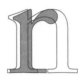

DIN Next　　　　Neue Helvetica　　　　Sabon

呼應小寫 l（L）還有 j 的造型。

比較小寫 n 與 r，r 從直筆伸出的字腕銜接處會比 n 稍低一
點，這是考量 r 右側空間視覺平衡的調整結果。比較多款
字體會發現幾乎都是這樣的設計。

數字

表格用等寬等高數字

強調直線造型的設計。

為了營造更多內側空間，
設計成開放的造型。

這條直線筆畫一般在其他字體中通常是稍
微往右傾斜的，DIN 為了營造尺規製圖感
刻意設計成垂直。

0123456789 9

直筆造型出現在 2、4、6、7、9 等數字中，
讓整體設計更為統一。

DIN 1451（上）的 9 是稍微
窄長的造型，而 Next 版本
想營造出「單純以正圓形與
斜筆組合而成」的感覺。

比例寬度舊體數字

原版的 DIN 並沒有舊體數字，所以額外新增了
整組數字。數字 0 設計得像是正圓形一般。

上下筆畫刻意設計成垂直筆畫的 5
會有偏左的感受，所以將上方橫筆
加長，以達到整體的視覺平衡。

0123456789

前面介紹了對於標準字與字型製作有幫助的基礎觀念，以及貝茲曲線外框的調整手法。接下來的篇幅，會帶大家認識實際收錄於字型中的字符種類。究竟有哪些不同造型的字符？這些形形色色的字符是對應哪些用途被製作出來的？清楚瞭解這些之後，字型的使用者就能將手中字型的潛在魅力發揮到最大，而製作字型的設計師也能依照不同用途設計字符的造型。希望藉此開拓字型在排版上的更多可能性。

早期數位字型時代，一個歐文字型檔中僅能收錄不到 300 個字符，也因為檔案容量的限制，不能設定過多的字間微調組合（kerning pairs）。現今一個字型檔中收錄多種不同的字形版本是有可能的。不妨打開 Adobe Illustrator 或是 InDesign 的字符面板（glyphs）看看，會發現選單中的字符數量多到一眼看不完。使用者能依據目的選用合適的字形 *。像是不同版本的字形，或支援英文之外所需附加聲調符號的字母，又或是因應書籍排版更細緻需求的字符等。

除實際的功能，另外有些收錄的字符是為了讓字母造型增添個性，或是讓排版的視覺效果更加自然。依據字型不同收錄的字符種類與數量也都會不一樣。這裡我以 DIN Next 字型示範，特別說明鍵盤難以輸入的字符種類，以及它們的使用方法。

★前提是使用的排版軟體必須支援 OpenType。除了透過字符面版選擇字符，也可以透過 OpenType 功能面板，將整篇文章的文字一鍵替換成不同的字符造型。

參考網頁：
中文：
Adobe Illustrator 中文使用手冊「關於字元組和替代字符」
https://helpx.adobe.com/tw/illustrator/using/special-characters.html

日文：
Adobe Illustrator 日本語版マニュアル＞文字＞特殊文字
https://helpx.adobe.com/jp/illustrator/using/special-characters.html

A：較容易透過鍵盤輸入的字符集中於此區
B：附加聲調符號的字母與聲調符號集中於此區

□ f 連字

□ 小型大寫字母（small caps）、等寬的小型大寫字母專用數字，以及配合上述字母高度的字符

□ 等寬的舊體數字

□ 比例寬度小型大寫字母專用數字

□ 比例寬度舊體數字

□ 比例寬度等高數字以及與其配合的比例寬度貨幣符號

□ 下標及上標數字

□ 造型替換字符（alternate glyphs）

□ 分數分子及分母專用數字

比例寬度小型大寫字母專用數字
0123456789 1100

等寬小型大寫字母專用數字
0123456789 1100

比例寬度舊體數字
0123456789 1100

等寬舊體數字
0123456789 1100

比例寬度等高數字
0123456789 1100

等寬等高數字／預設數字
（右邊字符面板中位於第一、二列的數字）
0123456789 1100

CO_2
下標數字的位置比基線還低

1 ¹/₃₅
分子及分母專用數字排版組合後的範例（1/35），前面擺了等高數字的 1 方便大家比較兩者差異

		!	"	#	$	%	&	'	()	*	+	,	-	.	/	0	1	2	3	4	5	
6	7	8	9	:	;	<	=	>	?	@	A	B	C	D	E	F	G	H	I	J	K	L	M
N	O	P	Q	R	S	T	U	V	W	X	Y	Z	[\]	^	_	`	a	b	c	d	e
f	g	i	h	j	k	l	m	n	o	p	q	r	s	t	u	v	w	x	y	z	{	\|	}

A

~		À	Á	Â	Ã	Ä	Ā	Ă	Å	Á	Ą	Æ	Ǽ	Ć	Ĉ	Č	Ċ	Ç	Ď	Đ	Đ	È	É	
Ê	Ě	Ë	Ē	Ė	Ę	Ĝ	Ğ	Ġ	Ģ	Ĥ	Ħ	Ì	Í	Ĭ	Î	Ĩ	Ï	Ī	Į	Ĵ	Ķ			
Ĺ	Ľ	Ļ	Ł	Ŀ	Ń	Ň	Ñ	Ņ	Ò	Ó	Ô	Õ	Ö	Ō	Ŏ	Ő	Ø	Ǿ	Œ	Ŕ	Ř	Ŗ	Ś	
Ŝ	Š	Ş	Ș	Ť	Ţ	Ț	Ŧ	Þ	Ù	Ú	Û	Ũ	Ü	Ū	Ŭ	Ů	Ű	Ų	Ŵ	Ŵ	Ŵ	Ŵ	Ý	
Ŷ	Ÿ	Ỳ	Ź	Ž	Ż	à	á	â	ã	ä	ā	ă	å	ǻ	ą	æ	ǽ	ć	ĉ	č	ċ	ç	ď	
đ	ð	è	é	ê	ě	ë	ē	ė	ę	ĝ	ğ	ġ	ģ	ĥ	ħ	ı	ì	í	ĭ	î	ĩ	ï		
ī	į	ȷ	ĵ	ķ	ĸ	ĺ	ľ	ļ	ł	ŀ	ń	ň	ñ	ņ	ŉ	ò	ó	ô	õ	ö	ō	ŏ	ő	
ø	ǿ	œ	ŕ	ř	ŗ	ś	ŝ	š	ş	ș	ß	ť	ţ	ț	ŧ	þ	ù	ú	û	ũ	ü	ū	ŭ	
ů	ű	ų	ŵ	ŵ	ŵ	ŵ	ý	ŷ	ÿ	ỳ	ź	ž	ż	Ĳ	ĳ	ﬁ	ﬂ	ﬀ	ﬃ	ﬄ		`	´	
ˆ	ˇ	˘	˙	˚	˜	˝		¨		¸	˛	°		ʼ	ʻ			,	·	,				
…	-	¡	¿	'	'	"	"	,	„	‹	›	«	»	–	—	•	·	·	†	‡	§	¶	¦	
©	®	™	¤	€	¢	£	ƒ	¥	ª	º	¹	²	³	⁄	⁄	½	⅓	¼	⅛	⅔	¾	⅜	⅝	
⅞	‰	−	±	×	÷	≠	≈	≤	≥	¬	Δ	∆	Ω	Ω	μ	µ	π	°	ℓ	e	ŋ	Ŋ	∞	
∂	∫	√	∑	∏	◊	⃞	!	$	%	&	0	1	2	3	4	5	6	7	8	9	?	A	B	
C	D	E	F	G	H	I	J	K	L	M	N	O	P	Q	R	S	T	U	V	W	X	Y	Z	
À	Á	Â	Ã	Ä	Ā	Ă	Å	Á	Ą	Æ	Ǽ	Ć	Ĉ	Č	Ċ	Ç	Ď	Đ	Đ	È	É	Ê	Ě	
Ë	Ē	Ė	Ę	Ĝ	Ğ	Ġ	Ģ	Ĥ	Ħ	Ì	Í	Ĭ	Î	Ĩ	Ï	Ī	Į	Ĵ	Ķ	Ĺ				
Ļ	Ł	Ŀ	Ń	Ň	Ñ	Ņ	Ò	Ó	Ô	Õ	Ö	Ō	Ŏ	Ő	Ø	Ǿ	Œ	Ŕ	Ř	Ŗ	Ś	Ŝ	Š	
Ş	Ș	Ť	Ţ	Ŧ	Þ	Ù	Ú	Û	Ũ	Ü	Ū	Ŭ	Ů	Ű	Ų	Ŵ	Ŵ	Ŵ	Ŵ	Ý	Ŷ	Ÿ	Ỳ	
Ź	Ž	Ż	Ĳ	SS	Ŋ	`	´	ˆ	ˇ	˘	˙	˚	˜	¨	¸	·	'	¡	¿	€	¢	£	ƒ	¥
‰	()	[]	{	}	0	1	2	3	4	5	6	7	8	9	0	1	2	3	4	5	6	
7	8	9	0	1	2	3	4	5	6	7	8	9	€	¢	$	£	ƒ	¥	0	1	2	3	4	
5	6	7	8	9	0	1	2	3	4	5	6	7	8	9	0	1	2	3	4	5	6	7	8	
9	a	à	á	â	ã	ä	ā	ă	å	ǻ	q	æ	ǽ	ß	q	C	Ć	Ĉ	Č	Ċ	Ç	G	Ĝ	
Ğ	Ġ	Ģ	I	Ì	Í	Ĭ	Î	Ĩ	Ï	Ī	Į	Z	Ź	Ž	Ż	0	1	6	7	9	0	1		
6	7	9	0	1	2	3	4	5	6	7	8	9	0	1	2	3	4	5	6	7	8	9		

B

f 連字

有些襯線字體的字母 f 與 i 單獨出現時,會與 fi、fl、ff 等組合的造型有所不同,這是從活版印刷時代沿用至今的「連字(ligature)」(圖 1 上排)。像是 f 與下一個字母的橫筆會連在一起,或是 i 上方圓點會與 f 的頭型融為一體等,對於歐文字體來說相當標準的造型。可惜日本人似乎看不習慣,排版時反而會特意把字母 f 與 i 調整分開(圖 1 下排),

我個人非常不建議這樣的作法。因為連字造型的製作目的,是為了讓字母組成單字或文章時,字母彼此的直線筆畫能維持一定的節奏感。如果抱持著「將兩個字母拉開到彼此能單獨呈現」的想法,其實是故意破壞閱讀的節奏感,讓人更難以閱讀。不過有些字體的 fi 連字設計,是將 f 的頭型縮短,與 i 的圓點保持一定的距離,如 Palatino nova 的範例所示(圖 2),選擇這種連字造型的字體也是一種方法。

f 連字的使用範例

ff	fi	fl	ffi	ffl	fj	ft

圖1

affairs confident affiliation
affairs confident affiliation

圖例上排透過連字造型,讓字母的直線筆畫維持穩定的視覺節奏。下排硬是將 f 與 i 分離拆成兩個字母,反而破壞了閱讀的節奏感。

圖2

affairs confident affiliation

Palatino nova 的字母 f 頂端部份是縮短的造型,就算連字也能保留 i 的圓點。

特殊連字

一般在英文排版中,幾乎不會看到 f 連字以外的連字造型出現在文章裡,但若是想增添版面效果,可以嘗試運用近代以前的排版會出現的連字,呈現出帶有歷史感或傳統的氛圍(圖 3)。近年出現愈來愈多造型跳脫傳統,由設計師自由發揮創意的連字。請留意只要有使用到特殊的連字,一般來說較不建議拿來排版公司文書或報告等長篇文章,若是運用在標題字等用途倒是可以增添不少風味(圖 4)。

Æ、Œ、æ、œ 等歐洲語言的連字,跟荷蘭語中的 IJ 一樣都是排版時相當普遍的連字(圖 5)。與 f 連字不同,這些連字並不是考量易讀性或保持閱讀節奏感而特別設計,而是在不同國家語言的字母表中做為獨立的字母被使用。

特殊連字的使用範例

st	ct		gy

圖3

Christmas
Christmas

下排範例對想營造出傳統、裝飾性的情境很有效果。

archaeology
archaeology

下排範例在視覺上較為簡潔洗鍊。

圖4

Christmas Christmas
Christmas Christmas

現今字型中的 ct/st 連字造型,純粹做為裝飾欣賞用。

圖5

le cœur phoenix

左邊是法語的 œ 範例,右邊是英語排版 oe 相鄰時的範例。

小型大寫字母

小型大寫字母（small cap）指的是造型與大寫字母相同，但與小寫字母高度一致且尺寸稍大的字母設計（圖6、圖7）。小型大寫字母不但保有大寫字母威嚴大方的氛圍，拿來排版稍微長一點的單字或文章也較為易讀。以公司英文名稱為例，當遇見需要排列多個單字的情況，如果全都用大寫字母排版，整串文字會看起來像是一個長條形方塊，要一眼讀懂正確名稱會有點困難。相較之下，如果只有首字使用大寫字母，其餘都使用小型大寫字母的話（圖8），就能把很長的名稱拆為三個小方塊，會較易於閱讀吸收。

當文章排版出現全是以大寫字母組合而成的簡稱，或是出現英文人名與頭銜的簡稱等情況，字母高度在文章裡會顯得有點突兀，此時皆可以改用小型大寫字母（圖9）。

圖6

ABCDE ABCDE abcde
ABCDE ABCDE abcde

小型大寫字母是設計成幾乎與小寫字母等高的大寫字母。

圖7

ESTABLISHED

小型大寫字母並非單純縮小大寫字母就好，粗細與造型為了能與大小寫字母和諧搭配，需要額外的調整。

ESTABLISHED?

單純將大寫字母縮小的偽小型大寫字母，不僅筆畫粗細無法搭配，字間也過於緊密，無法舒服閱讀。

小型大寫字母的使用範例

圖8

CASLON, ROGERS & ROSENBERGER

全用大寫字母排版較長的公司名稱或標題時，會令人無法一眼掌握文字內容。

CASLON, ROGERS & ROSENBERGER

除了首字以外全改用小型大寫字母進行排版，較容易吸收字串裡的單字內容。

圖9

an international career with UNICEF

將在文章中的團體英文簡稱，以小型大寫文字排版的範例。英文簡稱會在長篇文章中頻繁出現的情況，使用大寫文字會讓人覺得過於繁雜，改用小型大寫字母就能避免太過顯眼。再分享一個小技巧，排版時可以使用字距調整功能（tracking）把小型大寫字母拼成的單字字間稍稍加大，這樣一來的視覺效果會更加美觀且好閱讀。

等高數字與舊體數字

等高數字指的是高度與大寫字母差不多的數字。有時設計師也會故意將等高數字設計成比大寫字母稍矮一點，因為英文文章整篇幾乎都是以小寫字母排列而成，這樣與數字混排時，數字的部分就不會過於顯眼。

舊體數字是造型像小寫字母般，具有上伸部與下伸部上下凸出造型的數字。一般而言，1、2、0這三個數字會設計得比較小。與小寫字母混排的視覺效果較為和諧，所以內文排版選用舊體數字比較不會打亂閱讀節奏。早期襯線字體大多搭配舊體數字，在書籍排版上也有實際運用的例子。若文章內容與傳統、文化、歷史等議題相關，也很推薦使用舊體數字進行排版。總結來說，英文內文排版以小寫字母居多，等高數字放在小寫文字中較為顯眼，而舊體數字的造型能完美地融入整體的版面。

下面嘗試搭配幾組不同的單字與數字組合，並將整體視覺較為整齊的組別以圓點做記號（圖10）。全是大寫字母的單字適合搭配等高數字，大小寫字母混排的單字適合搭配舊體數字，如果字型中有收錄小型大寫字母專用數字的話，那就整串文字都用小型大寫字母來排版效果會最好。比起全以大寫字母排版，小型大寫字母的字間較寬一點，給人更加安穩的感受。

排版範例中，全大寫字母與小型大寫字母排出的單字，都有透過字距調整（tracking）稍微加大字間（原因請參考122頁）。

（關於數字的基礎骨架設計，還有表格數字、比例寬度數字等相關說明請參考33頁）

圖10

等高數字的排版範例

DIN Next Light

FF Clifford Nine

舊體數字的排版範例

DIN Next Light

FF Clifford Nine

小型大寫數字的排版範例

DIN Next Light

連字號與破折號

連字號（hyphen）、半形破折號（en dash）、全形破折號（em dash），各自都有非常明確的使用情境。排版的規則，是透過無數讀者與排版者之間經年累月的回饋與溝通所形成的約定事項，所以請務必選擇正確的符號（圖 11）。

如下面範例所示，連字號與破折號的用途截然不同，也無法互相取代。關於符號的使用方式在《英文標識設計解析：從翻譯到設計，探討如何打造正確又好懂的英文標識》（小林章、田代眞理著。繁中版由臉譜出版）一書有更詳盡的解說，有需要的話可以參考看看。

圖11

連字號
「15分之1」的意思

半形破折號
「從1到15」的意思

全形破折號
用於文章中表現出語氣中斷的情境。
以中文來說像是「你……」（欲言又止的情境）

Baden-Baden–Hamburg
Baden-Baden–Hamburg

做為「從～到」語境時，要使用半形破折號。像範例中的句子是描述「從巴登 － 巴登（德國中部的街道名）到漢堡」的意思。襯線字體中，連字號與破折號的筆畫粗細與造型有做出差異。

1960–1990
1960–1990

「從西元 1960 年到 1990 年」

Monday–Friday
Monday–Friday

「從週一到週五」

造型替換字符

造型替換字符（alternate glyphs）是與預設的字符用途相同，但造型不一樣的字符（圖 12）。使用於標題有很好的效果，光是改變一個字母的造型，就會大大影響單字整體的氣氛及觀感。推薦大家找一套自己喜歡的字型，並嘗試替換不同的字符造型，玩出令人驚喜的搭配吧。此外，有些字型收錄的造型替換字符不光只是造型的變化，而是為了支援更細膩的排版需求。舉例來說，像是 Palatino nova 就有設計與大寫字母高度搭配的連字號與破折號可供排版時替換（圖 13）。

造型替換字符的範例

圖12

DIN Next　　　　　　　　Calcite

CZa1967　ABGakz
CZa1967　ABGakz

圖13

Baden-Baden
1960–1990

Palatino nova 一般預設的連字號與破折號

BADEN-BADEN
1960–1990

造型替換字符中，與大寫字母高度對齊的連字號與破折號

| 1990 |

SKID ROW

將最初為字母轉印貼紙（dry transfer）的文字製作成數位字型。我實際繪製了許多粗糙且帶飛白筆觸的線條，再把它們組合成字母。

| 1997 | T

ITC Woodland

介於手寫體與無襯線體風格之間的字體。製作上有特別琢磨字母造型與空白的關係，尤其將字腔造型特別設計為有機的形狀。

| 1998 |

ITC Luna

從 1930 年左右的美國廣告文字得到靈感。字體為裝飾藝術風格（art deco），曾經被收錄於 Mac 系統的預設字型

| 1998 |

ITC Scarborough

抱持著想製作一套手寫風格壓縮體的念頭，將自己用平頭筆刷手繪的文字數位化的字型。之所以將字體名稱取那麼長，用意是想展示這套字體排版可達到的壓縮效果。

| 1998 | T

ITC Silvermoon

從 1930 年代英國手寫風格字體中得到靈感所製作的字型。Regular 字重以具彈性的極細線（hairline）所構成；Bold 字重保留了極細線的部分，只加粗處理直筆部分。

| 1999 | T U

FF Clifford

字體家族不以 bold 等常見的稱呼區分字重粗細，取而代之的是以 18 point、9 point、6 point 三種版本，代表各自最適合的印刷尺寸，針對不同尺寸優化字母造型的內文專用字體。

| 1999 |

FF Acanthus

因為深深著迷於 19 世紀法國鉛字字體。以字體分類來說屬於「現代羅馬體」，但字母輪廓絕大部分都以特別具有張力的曲線所構成。

| 1999 |

TX Lithium

從 Calcite 的義大利體所延伸出的字體。這套字體的設計概念與頗具現代感的視覺平衡手法，都由之後的 Akko 字體所承襲。不同字重版本只有在直筆部分有粗細的變化。

| 1999 |

ITC Vineyard

從 17 世紀英國銅版印刷品及基碑銘文的文字獲得靈感，儘管是銅版印刷的字體風格，但想特別呈現出溫暖且平易近人的感受所製作的字體。

| 1999 |

ITC MAGNIFICO

從 19 世紀英國劇場傳單上的標題字得到靈感所製作的字體。盡可能單純地呈現線條，讓字母運用於小尺寸排版時也能清晰辨認。除此之外也收錄了方向箭頭等字符。

| 2000 |

Adobe Calcite

16 世紀義大利書法家 Ludovico Arrighi 寫的歐文書法課本中，提到「小寫字母要以平行四邊形為框架書寫」，從這得到靈感所製作的字體。收錄了豐富的連字與造型替換字符。

| 2000 | L

Conrad

我被 15 世紀在義大利經營鑄字廠的兩位德國人，斯威海姆（Conrad Sweynheym）與潘納茲（Arnold Pannartz）所鑄造的第二件鉛字作品所感動，嘗試將其賦予現代風格，並以具躍動感的線條勾勒出文字造型。

| 2002 |

Optima nova

從 1950 年代熱賣至今的經典字體 Optima 的更新版，也是我與赫爾曼·察普夫（Hermann Zapf）先生的初次合作。新製作的義大利體版本充分展現了手寫書法的韻味。

| 2003 |

Zapfino EXTRA

以赫爾曼·察普夫先生的歐文書法作品所製作的草書體 Zapfino 的更新版。收錄許多造型豐富的連字、造型替換字符以及符號。

T：紐約字體指導俱樂部字體設計競賽「優秀字體獎」
U：U&lc 字體設計競賽「內文專用字體組別最優秀字體獎」及「當屆最優秀獎」同時獲獎
L：Linotype 字型公司字體設計競賽「內文專用字體組別最優秀字體獎」
G：日本優良設計獎「長年獎 (long life)」

| 2003 |

Avenir Next

我與阿德里安・弗魯提格 (Adrian Frutiger) 先生的初次合作。重新檢視與調整包括義大利體的造型，並且大幅擴充多種字重，也新製作了壓縮體。

| 2004 |

Palatino nova

Palatino 的改版，比原版的字型家族更完整並優化了內文排版。為了實現早期鉛字時代的設計構想，也添加了做為展示用途的 Titling 與 Imperial 兩種造型款式於字型家族中。

| 2005 |

Aldus nova

察普夫先生當初設計鉛字時是預想將 Palatino 用於標題，而 Aldus 則是用於內文。所以我在設計此復刻版時也延續了這個構想，讓整體排版效果比起 Palatino 更為壓縮緊密些。

| 2006 |　T

Palatino Sans

從察普夫先生的抽屜中翻出沉睡多年的手稿，以此所製作出的無襯線體版本，以柔軟且優美的曲線勾勒出字母的設計。另有造型不同，名為 Informal 的延伸字型家族。

| 2006 |

Metro Office

Office 系列是從早期 Linotype 公司的字體中，精選出 4 款進行新版本的開發。Office 系列的特色在無論是 Regular 或 Bold 字重，甚至是義大利體的字寬都完全一致（譯註：所以排版時無論怎樣切換都不會改變字串與篇幅的長度）。

| 2006 |

Neuzeit Office

幾何風格的無襯線體。同系列的 Metro 稍稍帶有人文主義風格的氛圍，相較之下這款 Neuzeit Office 強調的則是正經規矩的風格。

| 2006 |

Times Europa Office

以英國日刊《The Times》，1970 年代設計於內文使用的字體為基礎，再加以調整的字體。為了提高小尺寸的易讀性，有將筆畫整體加粗，字母造型給人厚實的感受。

| 2006 |

Trump Mediaeval Office

舊式羅馬體 Trump Mediaeval 的更新版，風格具現代感且帶有特色鮮明的切口造型。義大利體的字母設計混合了「書法手寫」與「羅馬體」兩者的造型特徵。

| 2007 |

Cosmiqua

從 1950 年代左右美國雜誌裡的俏皮手繪標題字得到靈感，風格帶有一點裝飾性的羅馬體。想營造出媚俗、開朗、既復古又時髦的氛圍。

| 2007 |

Hamada

將英國歐文書法家所寫的流暢字體製作成數位字型。如書中 77 頁所舉的例子，儘管字母實際上沒有銜接在一起，但整體看起來像是連續書寫般的感覺。

| 2008 |

Diotima Classic

與古德龍・察普夫 - 馮・黑塞 (Gudrun Zapf-von Hesse) 女士共同合作推出的改版。多種擴充字重，並將做為標題展示用的 Light 字重與內文用的 Regular 依據用途做出了區分。

| 2008 |

Frutiger Serif

將弗魯提格先生的襯線字體 Meridien 改版更新的字體。比起之前數位版的 Meridien，稍微減緩了襯線尖端的鋒利感，藉此讓造型較為沉穩，用於小尺寸時有更好的易讀性。

| 2008 |

Eurostile Next

雖然是經典字體，但過往的數位字型都沒有發揮出原版鉛字設計的優點。改版的 Eurostile Next 為了讓正方造型的字母 O 看起來舒服且自然，在曲線的調整上費了不少工夫。

| 2008 |

Eurostile Candy

從 Eurostile Next 延伸製作的字體。並非只是將文字輪廓轉圓角而已，字形也做了許多簡化。將 a、C 等字母的起筆與收尾轉折造型通通省略後，有了另一套字體的感覺。

Trade Gothic Next

在美國被稱為「怪誕體（grotesque）」的風格中，相當具代表
性的字體的更新版。原版字母整體就有稍微壓縮的味道，開
發過程中將造型更加壓縮後設計出壓縮體。

| 2008 |

Virtuosa Classic

將察普夫在鉛字時代所設計的草寫體 Virtuosa 首次製作成數
位字型的版本。從當年鉛字實體與技術的種種限制解放後，
設計出線條靈動且優美的文字造型。

| 2009 | G

Neue Frutiger

由於易辨性極佳而被全世界廣泛使用的 Frutiger 字體的更新
版，大幅增加了許多字重。此套新版字體附帶歐文的日文字
型為「たづがね角ゴシック」（中文版名稱為：翔鶴黑體）。

| 2009 |

DIN Next

以德國工業標準委員會（DIN）制定的無襯線體字體為基礎，
再將原版造型的方直轉角稍微導圓，想呈現出精密打磨觸感
佳的工業精品質感。

| 2011 |

Akko

費心調整文字造型與空間的視覺平衡，將看起來鬆散的字母
造型整體的多餘空間縮小，並把看起來擁擠狹窄的字母造型
加寬。字體排版能有均衡且整齊的視覺感受。

| 2014 |

DIN Next Slab

將 DIN Next 的字母添加上 slab（板狀）襯線的造型，概念是
保留原有工業質感，並可做為標題字等用途的襯線字體。造
型像是打字機字體事務性的氛圍。

| 2016 |

Between

透過我與他人合作所累積的字體開發經驗，嘗試將無襯線體
的字母調整出三種不一樣的文字表情，並合為一套完整的字
型家族。也就是說挑選好想要的字重後，各有三種不同造型
的字體可供切換。

參考文獻

三戸美奈子『カリグラフィー・ブック：デザイン・アート・クラフトに生かす手書き文字』誠文堂新光社、2011

高岡重蔵『欧文活字(新装版)』烏有書林、2010

高岡重蔵『高岡重蔵活版習作集』烏有書林、2013

辻 嘉一『盛付秘伝』柴田書店、1993

Alan Bartram & James Sutton. *An Atlas of Typeforms*. Wordsworth Editions, 1988.

John R. Biggs. *An Approach to Type*. Blandford Press, 2nd edition, 1961.

Sofie Beier. *Type Tricks: Your Personal Guide to Type Design*. BIS Publishers, 2017.

Robert Bringhurst. *The Elements of Typographic Style*. Hartley & Marks, 1992.

Edward M. Catich. *The Origin of the Serif*. St Ambrose University, 1968.

Ewan Clayton. *The Golden Thread: The History of Writing*. Atlantic Books, 2013.

Antonia M. Cornelius. *Buchstaben im Kopf*. Verlag Hermann Schmidt Mainz, 2017.

Geoffrey Dowding. *An Introduction to the History of Printing Types*. Wace & Company Ltd, 1961.

——. *Finer Points in the Spacing and Arrangement of Type*. Wace & Company Ltd, 1966.

Adrian Frutiger. *Der Mensch und seine Zeichen*. D. Stempel AG, 1978.

Nicolete Gray. *A History of Lettering: Creative Experiment and Letter Identity*. Phaidon, 1986.

Richard L. Gregory. *Eye and Brain: The Psychology of Seeing*. Weidenfeld and Nicolson, 4th edition. 1990.

—— (ed.) *The Oxford Companion to the Mind*. Oxford University Press UK, 2004.

Siegfried Gutsche. *Plakatschrift*. Volk und Wissen Volkseigener Verlag, 1959.

Cristóbal Henestrosa, Laura Meseguer and José Scaglione. *How to Create Typefaces: From Sketch to Screen*. Tipo e Editorial, 2017.

Edward Johnston. *Writing & Illuminating, & Lettering*. Sir Isaac Pitman & Sons, Ltd., 1944.

Rudolf Koch. *Das ABC-Büchlein*. Insel Verlag, 1949.

James Mosley. *The Nymph and the Grot: The Revival of the Sanserif Letter*. Friends of the St Bride Printing Library, 1999.

Gottfried Pott. *Kalligraphie: Erste Hilfe und Schrift-Training mit Muster-Alphabeten*. Verlag Hermann Schmidt Mainz, 2. Auflage, 2007.

Paul Renner. *Die Kunst der Typographie*. Frenzel & Engelbrecher 'Gebrauchsgraphik' Verlag, 1939.

Bruce Rogers. *Paragraphs on Printing*. Dover Publications. Inc., 1979.

Erik Spiekermann & E. M. Ginger. *Stop Stealing Sheep and Find How Type Works*. Adobe Press, 1993.

Walter Tracy. *Letters of Credit: A View of Type Design*. Gordon Fraser Gallery, 1986.

Jan Tschichold. *Meisterbuch der Schrift*. Otto Maier Verlag, 1952.

——. *Schriftkunde, Schreibübungen und Skizzen*. Verlag des Druckhauses Tempelhof, 1951.

Daniel B. Updike. *Printing Type, Their History, Forms, and Use; A Study in Survivals*, vol. I & II. Harvard University Press, 3rd edition, 1962.

Hermann Zapf. *About Alphabets: Some Marginal Notes on Type Design*. The M.I.T. Press, 1970.

參考網站

Adobe InDesign 日本語版チュートリアル「文字組関連編　カーニング、字送り、文字ツメの違い」
https://www.adobe.com/jp/print/tips/indesign/category9/page3_1.html

Adobe InDesign 日本語版チュートリアル「InDesignで文字間隔(字送りとカーニング)を調整する」
https://helpx.adobe.com/jp/indesign/how-to/adjust-letter-spacing.html

Adobe Illustrator 日本語版マニュアル「特殊文字」
https://helpx.adobe.com/jp/illustrator/using/special-characters.html

結語
おわりに

本書的內容源自我從 2008 年開始，在設計專門雜誌《設計的現場》(デザインの現場) 與《字誌》(Typography) 中所連載過的專欄。並在彙整成書時，大幅度地修整內容。

當初在《設計的現場》連載專欄時，身為編輯的宮後優子小姐曾給予許多很好的建議與幫助，讓我得知讀者們最想要學習怎樣的內容。另外，這本書的設計師大崎善治先生，對於書中的範例、圖文版面還有文章內容本身，因應我提出的要求不厭其煩地調整。在此想向這兩位致上由衷的感謝。

我在 2001 年被聘請至德國擔任字體總監，非常有幸能與赫爾曼‧察普夫 (Hermann Zapf) 與阿德里安‧弗魯提格 (Adrian Frutiger) 兩位字體大師一起工作，在那之前兩位對我來說都只在書中出現的名字，如天邊遙不可及的存在。在字體開發期間，大師就坐在旁邊與我一起確認螢幕上的每個字母，仔細檢查輪廓外框與排版的效果，一發現問題就當場進行調整等等。曾感動於當大師看到我自己思索後所調整出的文字造型，眼神流露出讚賞與肯定的那瞬間。另一個令我感動的回憶，是多年前幫某間企業規畫品牌形象，在字型開發的會議中，我正操作電腦製作字型，身後站著好幾位對方的設計師專注地看著我工作。正當我心中浮現「就決定是這個造型吧」的念頭，就聽到身後的設計師們一陣歡呼，如此有默契的情況發生了好幾次。

一條線條、一個文字造型所傳達出的力量已經超越言語的隔閡，藉由這本書我也想讓讀者能體會這樣的感動，盡自己所能製作了相當多的圖例讓大家學習，並慢慢提升自己的眼力。不過，請記住書中所提供的範例只不過是其中一種答案，除此之外一定還能找到許多可能的解決方式。舉例來說關於曲線的調整，掌握了我在前面篇幅講解的訣竅後，就要靠大家自行斟酌曲線的軟硬程度等，進而創作出自己理想中的造型。

懂得細心對待曲線與單字的造型後，對於單字本身所傳達的資訊內容也絕對不能馬虎。使用歐文字型排版文章並傳遞英文的資訊時，請多加留意字母的大小寫混排規則以及標點符號等等的使用規範。就算文字造型

再怎麼完美，卻因為字母或符號排版上的誤用，導致傳遞的訊息讓人錯愕或不知所以的話，好不容易透過文字設計給人的信賴與安心感就會瞬間化為烏有。近年來日本在許多場合陸續增加了英文資訊，目的是營造友善外國旅客的環境，沒想到這樣的好意竟導致許多不到位的翻譯、荒唐的英文指標逐漸增加，反倒造成旅客們的困擾。如果想知道更多關於英文排版的注意事項、排版常有的困擾及錯誤，以及該如何解決問題等，我都有寫在《英文標識設計解析：從翻譯到設計，探討如何打造正確又好懂的英文標識》（小林章、田代眞理著。繁中版由臉譜出版）一書中，大家可以參考看看。

當內容以及造型兩者都達到基本的品質，文字才開始具備「表情」與「達意」的功效。希望這本書的內容對於身為讀者的您，在往後的字體創作這條路以及造型品質上都能有所幫助，這會是最令我感到開心的事情。

小林　章　2020 年 1 月
於德國巴特洪堡市

小林　章［こばやし あきら］

目前在德國 Monotype 公司擔任字體設計創意總監。曾兩度獲得國際字體比賽首獎，自 2001 年開始居住於德國。曾與赫爾曼・察普夫（Hermann Zapf）、阿德里安・弗魯提格（Adrian Frutiger）等知名字體設計大師共事，著手進行多款名作字體的改良，並擔任日文字體「たづがね角ゴシック」（翔鶴黑體）的總監。經常在歐美與亞洲演講與舉辦工作坊，亦多次擔任國際比賽的評審。除本書外，另著有《字型之不思議》、《街道文字》、《歐文字體 1：基礎知識與活用方法》、《歐文字體 2：經典字體與表現手法》，以及共同著作《英文標識設計解析：從翻譯到設計，探討如何打造正確又好懂的英文標識》。

國家圖書館出版品預行編目 (CIP) 資料

歐文字體設計方法：微調錯視現象與關鍵細節、掌握歐文字體設計體感 / 小林章著；曾國榕譯 ‧ ── 一版 ‧ ── 臺北市：臉譜出版，城邦文化事業股份有限公司出版：英屬蓋曼群島商家庭傳媒股份有限公司城邦分公司發行，2022.11
面；　公分 ‧ ──（Zeitgeist 時代精神；FZ2009）譯自：欧文書体のつくり方：美しいカーブと心地よい字並びのために
ISBN 978-626-315-171-0（平裝）

① CST：平面設計　② CST: 字體

| 962 | 111011099 |

作者：小林章
譯者：曾國榕
責任編輯：陳雨柔
選書‧設計：葉忠宜
行銷企畫：陳彩玉、林詩玟、陳紫晴

發行人：涂玉雲
總經理：陳逸瑛
編輯總監：劉麗真
出版：臉譜出版
城邦文化事業股份有限公司
台北市民生東路二段 141 號 5 樓
電話：886-2-25007696
傳真：886-2-25001952

發行：英屬蓋曼群島商家庭傳媒股份有限公司城邦分公司
台北市中山區民生東路 141 號 11 樓
客服專線：02-25007718；25007719
24 小時傳真專線：02-25001990；25001991
服務時間：週一至週五上午 09:30-12:00；
下午 13:30-17:00
劃撥帳號：19863813 戶名：書虫股份有限公司
讀者服務信箱：service@readingclub.com.tw
城邦網址：http://www.cite.com.tw

香港發行所：城邦（香港）出版集團有限公司
香港灣仔駱克道 193 號東超商業中心 1F
電話：852-25086231
傳真：852-25789337
馬新發行所：城邦（馬新）出版集團 Cite (M) Sdn Bhd.
41-3, Jalan Radin Anum, Bandar Baru Sri
Petaling, 57000 Kuala Lumpur, Malaysia.
電話：+6(03) 90563833
傳真：+6(03) 90576622
讀者服務信箱 :services@cite.my

一版一刷　2022 年 11 月
售價：630 元　ISBN　978-626-315-171-0
版權所有‧翻印必究（Printed in Taiwan）
（本書如有缺頁、破損、倒裝，請寄回更換）

歐文字體設計方法

欧文書体のつくり方 美しいカーブと心地よい字並びのために

微調錯視現象與關鍵細節，掌握歐文字體設計體感

內文字體＝翔鶴黑體／たづがね角ゴシック
（Light、Book、Regular、Medium、Bold、Heavy、Extra Black）
內頁用紙＝日本書籍紙
封面用紙＝竹尾／ヴァンヌーボ